上海市重点图书
上海高校服务国家重大战略出版工程资助出版

独创性视角下的文学影视经典丛书

突围传统观念的影视作品

吴　炫　著

上海大学出版社

图书在版编目(CIP)数据

突围传统观念的影视作品/吴炫著.—上海：上海大学出版社,2018.5
ISBN 978-7-5671-3126-2

Ⅰ.①突… Ⅱ.①吴… Ⅲ.①影视艺术-鉴赏-世界 Ⅳ.①J905.1

中国版本图书馆 CIP 数据核字(2018)第 121988 号

编辑/策划　徐雁华　江振新
封面设计　柯国富
技术编辑　章　斐　金　鑫

突围传统观念的影视作品

吴　炫　著

上海大学出版社出版发行
(上海市上大路99号　邮政编码200444)
(http://www.press.shu.edu.cn　发行热线 021-66135112)
出版人　戴骏豪

*

南京展望文化发展有限公司排版
句容市排印厂印刷　各地新华书店经销
开本 890mm×1240mm　1/32　印张7.25　字数173千
2018年5月第1版　2018年5月第1次印刷
ISBN 978-7-5671-3126-2/J·448　定价　45.00元

突围传统观念的影视作品

目录
contents

引言　什么是好作品？／001
好作品是独特理解世界的／002
好作品是美丽的，不是漂亮的／011

第一讲　好作品如何对待生命、性欲、爱情、婚姻？／017
轻视生命与珍视生命／018
性欲、爱情、婚姻为什么是并立的？／026

第二讲　好作品如何穿越爱欲和爱情？／033
尊重爱欲与尊重爱情的区别／034
穿越了爱欲和爱情的"红楼之爱"／038
"承载道"和"穿越道"的区别／041

第三讲　影视艺术与儒学的现代改造／045
对个体的自我实现是否尊重／046

contents

对生命和生命力是否尊重 / 050
儒学常用观念的现代改造 / 054

第四讲 《海上钢琴师》的个体文化启示 / 059
1900 和他的船象征什么？/ 065
把生命能量发挥到极致的自由 / 070

第五讲 《一次别离》：东方内部的文化差异 / 073
古老文明的现代性问题 / 074
《一次别离》如何面对欲望？/ 079
东方超世俗的启示 / 083

第六讲 《天堂电影院》里的爱 / 087
男女之爱和自我实现之爱的对话 / 088
什么是男女之爱的暂时放置？/ 091
什么是一见钟情的爱？/ 097

第七讲 《贫民窟的百万富翁》中的爱 / 101
爱情的基础是关爱 / 102

目录

贾马尔为什么能获得冠军?／107
怎样理解爱情是命中注定的?／112

第八讲　从《源氏物语》看日本文化的审美观／115
人道分离天道,爱欲分离伦理／116
爱欲为什么是生命力的体现?／121
爱的转移与爱的执着／124

第九讲　"英雄何以可能"的讨论／129
英雄:是呵护生命还是为国为民?／130
英雄能不能有缺陷?／133
我们在生活中要不要有英雄举动?／135

第十讲　从《色戒》中我们能看到什么?／137
含蓄的生命强力／138
大学生应该怎样抗战?／144
性:从革命工具到爱情材料／147
爱欲可以穿越政治吗?／150

contents

第十一讲 《山河故人》的中国现代文化理想图景 / 153
你是晋生、梁子还是涛？/ 154
我们需要什么样的现代自由？/ 158
我们为什么缺乏生命力？/ 164

第十二讲 《刺客聂隐娘》：一手提刀，一手护幼 / 167
《刺客聂隐娘》的突破在哪里？/ 168
聂隐娘为什么不杀田季安？/ 172
弱小的生命还有什么喻义？/ 174

第十三讲 《第三种爱情》：怎样理解"在一起"？/ 177
怎样理解第三种爱情？/ 178
爱情和婚姻是两种理智吗？/ 180
《第三种爱情》是悲剧吗？/ 183

第十四讲 《驴得水》：什么是中国现代教育的问题？/ 187
什么是真正的现代教育？/ 188
"我的身体我做主"给我们什么启示？/ 193
张一曼是否应该自杀？/ 197

目录

第十五讲 《我不是潘金莲》：中国法律如何守护情感真实？/ 201
中国法律如何呵护情理？/ 202
如何呵护无证据的生活？/ 205
为什么会"维而不稳"？/ 207

附录 影视作品评论 / 209
只在写得"怎么样"——谈《大长今》的完整美 / 210
中国影视艺术缺失了什么——韩剧《大长今》带来的启示 / 214

后　记 / 223

突围传统观念的影视作品

引言
什么是好作品?

好作品是独特理解世界的

　　一部作品是什么题材不重要,探讨作品写什么也没有多少意义。任何生活中的内容都是艺术创作的材料,决定不了艺术价值的高与低。解读作品时,要从分析"写什么"转换到"写得怎么样"上来,才能判断一部作品是不是好作品,也才能够知道作品好在哪里、不好在哪里。因此艺术理论不应该关注题材问题,不应该关注宏大叙事和小叙事的问题,而应该关注作家是如何独特地理解世界和艺术的。在此意义上,我想先谈一谈好作品的一些基本要素,作为我们分析影视作品的价值尺度。

　　尊重人性、人情、人欲,又有独特的意味,从而给我们带来启示的作品是好作品。需要注意的是,如果仅仅是尊重人性、人情、人欲,贴近生活,让我们产生共鸣,这样的作品并不算是好作

品，这些内容只是一部好作品的基础。好作品一定要有独特的意味，表达作家对人性、人情、人欲和这个世界的关系的独特理解，这是古今中外经典艺术的共同特性。

比如茨威格的《世间最美的坟墓》，是一篇很短的经典散文。作品写的是老托尔斯泰的墓地，一个小土丘，上面长满小草和野花，没有石碑，没有墓志铭；风吹过，小土丘后面一排松林哗哗作响，那是老托尔斯泰儿时种下的。但是来参观的人中没有一个人有勇气在他的墓地前折下一棵草一朵花，人们被一种逼人的朴素包围着、震撼着。接着茨威格写老残军人退休院大理石穹隆底下拿破仑的墓穴，魏玛公侯之墓中歌德的灵柩以及西敏寺里莎士比亚的石棺，这些豪华的宫殿式的坟墓和老托尔斯泰的墓地的关系说出了独特的意味：很多伟人战胜了社会，最后败倒在伟大的脚下。所谓"败倒在伟大的脚下"，就是生怕死后被人遗忘，想让人们记住他的伟大；而老托尔斯泰是一个不怕伟大会消逝的人，这才是伟人中的伟人。一个民族的生命力，绝不是靠宏伟的宫殿装饰的，而是靠作品巨大的影响力呈现的，只要人们能记住这个民族的作品就可以了。如果这样来欣赏这部作品，我们的心灵就会受到一种震颤。

好作品是能给我们启示的，而不仅仅是道出了我们想说而没有说的话。我们看一部作品是否为经典，一定要看这部作品背后的作家是如何创造性地理解世界的。为什么说《太极旗飘扬》是韩国的一部好作品？是因为《太极旗飘扬》中对兄弟感情和国家关系的理解上有很独到的地方，突破了儒家文化的思考

突围传统观念的影视作品

框架。影片中哥俩上街玩耍，买冰棍时防空警报突然响了，南北战争爆发，两人莫名其妙就被抓了壮丁。一路上哥哥试图逃出来，但是没有成功，他只好在部队里表现得非常英勇，而表现英勇的目的是想早日把弟弟送回家。这部影片对英雄的理解突破了中国导演惯常的思维模式和理念。16世纪法国哲学家蒙田有一篇散文叫《论人性无常》，里面写了一个士兵的东西被敌人抢去了，该士兵表现得非常英勇，奋不顾身地把东西抢了回来。司令官当着全体士兵的面表彰了这个士兵，然后又派这个士兵去执行一项非常危险的任务。这个士兵说："我（的东西）已失而复得，无所牵挂，你最好是派被抢劫了的士兵去完成这项任务。"蒙田就感叹说："良好的愿望未必就有良好的结果，往往，一件好事反而是被恶意所促成，我们常常会遇到这种始料未及的事情。"这就完全突破了我们一般认为的英雄的行为一定有崇高动机这种思维模式，但仔细想想又是有道理的。所以，蒙田感叹人性无常，人性是复杂的，伟大有时候是和渺小相伴随的。这一论断就突破了很多惯常的教科书式的论述，对我们是有启示的。

《太极旗飘扬》也是如此。这个哥哥表现得非常勇敢，而是想让弟弟早点回家去，英勇的行为来自他根本不想打仗。最奇特的是在一次战役中，他为了保护弟弟，背叛了韩国部队跑到朝鲜部队去了，但观众一点都不觉得他是个可恶的叛徒，反而被他的行为感动了。这就跟《泰坦尼克号》里的杰克一样，一个流浪汉式的人物，竟然可以为爱情牺牲，而露丝的男朋友，那个翩翩

君子却做不到这一点。后来韩国部队和朝鲜部队发生交火时,哥哥架着机枪在扫射韩国部队时,发现其中有他弟弟,他又调转枪口打向朝鲜部队,又做了一次叛徒。他叛变来叛变去,唯一的目的就是保护弟弟。兄弟感情和国家利益是什么关系?在这部影片中,韩国的导演贡献了一种不同于传统儒家文化的非常独特的关于个人与国家、亲情与国家的理解。儒家文化中的"小家"和"大家"的关系是舍小家顾大家,小家服从大家。为了革命,我们可以牺牲亲情、放弃爱情、抛弃友情,牺牲小我来成全国家和革命。韩国的姜帝圭导演把这个观念倒了过来:"亲情高于国家利益",而在我们看来这好像是行不大通的,但是我们应该思考这样一个问题:什么是真正的现代国家?如果牺牲了个人的利益和亲情、友情、爱情,能换来尊重亲情、友情、爱情和个人权利的国家和世界吗?

由此,我们可以发现很多问题。我们现在尊重生命么?我们每天几乎都会在网上看到与"死亡"相关的新闻,对于"死亡"可能已经司空见惯到近乎麻木了。我认为现代意义上的"生态文明"是尊重生命的"生态文明",而不是轻视和忽略生命的"生态文明"。如果不能做到对每个生命的珍视和尊重,我们就建立不了现代意义上的"生态文明"。"生态文明"绝不只是绿化、环保等,而是生命是否得到尊重,亲情、友情、爱情是否得到尊重。以此类推,每个人的权利、思想、生命都应该得到尊重。如果我们尊重生命,有人处于困难的时候,我们就会下意识地去帮他一把,这是很平常的。这不叫学雷锋,而是正常的人性。

突围传统观念的影视作品

所以，我试图对传统儒学进行改造，比如"尊老爱幼"是中华民族的传统美德，在我看来这个"尊"的概念太模糊，需要对它进行创造性的改造。无论男女老少，都必须尊重他，甚至敌人的人格也要尊重。对待老人我们应该怎么样呢？应该有孝心。所以，"尊敬""尊重""孝敬"，是性质完全不同的概念。"爱幼"这个词也很容易产生误读和误解，容易被理解为"溺爱"。溺爱是对孩子的极度宠爱，必然培养出弱不禁风的一代，我不认为这是爱。这样的孩子往往缺乏吃苦耐劳的精神，也大多具有依附性的心理，如果失去可依附的，就会怪罪身边的亲人。我在日本神户大学工作的时候，经常发现很多日本学生是走上六甲山去上学的。我一般是坐车上山、步行下山，但是那里的大学生都是走上山的。他们不是没有钱，我曾经问一个日本的学生，她的父母是否给她生活费？她说父母只给学费，其他的就一分钱也不给了。她的父母很有钱，但她靠打工赚生活费，还打算攒钱来中国玩。这个女生的理想是开家面包店。我认为日本家长对孩子的爱的方式值得中国家长思考。

我要补充一点的是：要产生启示性的作品，一个作家、一个学者都要创造性地改变儒家观念。《太极旗飘扬》是一部非常有意味的电影，因为它对亲情、友情与国家的关系赋予了创造性的理解。这样的电影源自韩国艺术家对儒家文化的反思及批判性的改造，我们要学习的就是这种批判与创造性的实践。一个人，特别是当今的青年人首先应该具有批判性的思维方式，没有批判性思维，读书再多也只能称为"博学"，但这些知识多半都

是死的，在现实生活中不能产生影响力和改变生活的作用。只有对现有的知识进行追问、改造，然后产生新的知识和观念，文化才不会衰败，经典才能产生。"学而不思则罔，思而不学则殆"应该改造为"学而不思则罔，思而不批则殆"，"学、思、批"缺一不可的学习方式、思考方式，是必要的研究方法，也是决定中国文化走向现代文化的一种思维方式。

《红楼梦》也是如此。曹雪芹对中国现实和伦理文化做了一个重大的改造，这是不同于其他几部名著的最根本的地方。中国传统伦理文化的结构之一是"男尊女卑"，而《红楼梦》建立了"女尊男卑"的世界，更准确地说，是建立了"弱尊强卑"的文化，这是曹雪芹对中国传统文化最根本的批判性改造，并且衔接上了女娲补天拯救苍生、保卫生命的文化精神。在大观园中，贾政听贾母的，贾母听宝玉的，宝玉却喜欢所有清纯弱小的女孩子；贾宝玉是女娲补天遗留下来的一块顽石，是代表女娲到这个世界来维护和尊重这些最卑下的女孩子的，这就是"尊弱"的基本含义。《红楼梦》中有强烈的批判性，但是儒家文化却没办法概括这个问题，很多学者没有强调曹雪芹对传统儒道释文化批判性改造的精神，也没有在这个意义上引导读者去解读《红楼梦》。

贾宝玉在爱情上也有一种革命：为"博爱"正名。尊重并怜爱每一个弱小的女孩子是贾宝玉"博爱"的最重要的基础，这种"博爱"是看护、心疼之爱，肌肤之亲可有也可无，完全在于彼此是否愉快开心，这是伦理规范形成之前的一种原生的

突围传统观念的影视作品

健康的泛爱,不是占有和被占有,或者得到和失去的爱,也不是"你是我的、我是你的"这种归属性的爱。宝玉也有单纯的性——跟袭人的肌肤之亲和看宝钗的膀子,跟碧痕一起洗澡弄得满屋子都是水,在秦可卿屋子里做春梦,这些都是倏忽其来的,是纯粹的性感。一般人的观点是性、爱情、婚姻要统一,这样才完美;而我要说的是,现代人对"完美"的观念可以提出更多的质疑和挑战,最杰出的挑战就是日本作家村上春树的《挪威的森林》。

在这部小说中,渡边守在绿子身边一次都没有碰她,渡边可以和直子在森林中漫步,而没有任何欲望性的表达;但是渡边和永泽找过"小姐",在宿舍里有过手淫行为,这几种行为统一在渡边身上,是一种性和爱情的分离。渡边在直子和绿子面前之所以那么纯情,不被欲望所支配,是因为爱情不能受性欲支配。把性和爱情捆绑在一切,在性欲得到满足的意义上是把爱情作为工具,在爱情的意义上是把爱情理解为性,所以,这是对性和爱情的双重贬抑。由于爱情常常被男人作为性满足的工具,才会有那么多的女人说"你为什么骗我?"而对于渡边来说,性纯粹是自己的事,尤其不能通过爱情的方式去满足性,只有把性与爱情分开,在恋爱的时候不被欲望所支配,才能真正地认真地对待爱情,爱情才不是掠夺的、占有的、不尊重女性的。我认为这是村上春树的一种非常独特的现代观念。

文学作品、艺术作品、影视作品的艺术规律是一样的。我认为《步步惊心》的艺术成就比《甄嬛传》高,我写过一篇谈

引言 什么是好作品？

《步步惊心》的文章叫《什么是优秀作品的艺术穿越》。其中的观点是：好作品的共同点是突破我们常有观念的，都不是告诉我们现存的正确观念的。它打开世界让人去看，从而拓展我们思考的疆域。我们称一个作家是伟大的作家，称一个导演是伟大的导演，就是指他打开了一个新的疆域，一个看待世界的新窗口。

中国众多的影视作品，尤其是当代的大量的影视作品，不少是不尊重人性的，给我的直观印象就是不好看。比如影视剧《小兵张嘎》有很多版本，如果现在有人问我《小兵张嘎》中印象最深的人物是谁，我印象最深的不是正面人物，而是一个吃西瓜的胖乎乎的汉奸。我们会发现一个共同的规律，那就是很多的中国抗战题材的影视作品中，只有坏蛋才吃西瓜，更有甚者只有坏蛋才大鱼大肉；而正面人物是不吃这些东西的，只吃窝窝头。它反映出英雄是不食人间烟火的，是缺少日常喜怒哀乐的，结果给我们留下深刻印象的都是反面人物。西方的电影正好反过来，比如美国《加里森敢死队》里的英雄都是从监狱里释放出来的犯人，他们有一身的毛病：酗酒、打架等，但他们执行任务是根本不怕死的，每次都出色地完成了任务。就像《我是团长我的团》里面的流兵，这样的人反而是不怕死的。还有，007系列电影都有一个"邦女郎"的出现，这就体现了西方的一种观念：英雄是最具有七情六欲的。

最近几年，随着市场经济的发展，人们的欲望更加强烈了，最典型的体现就是《甄嬛传》。权力欲就是一种生存享乐的欲

突围传统观念的影视作品

望,这部电视剧表现了甄嬛通过牺牲爱情和友情一步步获得最高权力的历程。我认为这部作品影响很大,但不是经典作品,因为它没有给我们启示,而是让我们更加相信要活得好就得懂权术。很多人的生活智慧是权术,这是在《三国演义》中就充分表现了的。《甄嬛传》如何才能有启示性呢?可以是这样的:甄嬛得到权力以后会更加痛苦,因为她从沈眉庄、果郡王身上领悟到了一个人如果没有感情的陪伴,她的权力一定不会给她带来幸福;一个人如果没有友情和爱情,那么权力再大也不会幸福。《蜗居》这部影视作品虽然引起我们的强烈共鸣,但是我依然说它不是好作品。我认为导演的重大缺陷就是没有让小贝充分出戏。小贝得到一碗红烧肉就很满足,这与宋思明天天吃大餐的生活形成对比,两者的关系会给我们重要的启示,但导演没有把它充分挖掘出来。在今天这个时代,最好的生活绝对不是天天吃山珍海味。在生存和欲望方面根本就没有标准,按自己的需要和喜好去选择就是最好的生活,更不用说我们可能需要吃简朴的食物来维持身体的健康。小贝在剧中没有重要的出场,是导演缺乏了一个重要的思考维度:海藻、海萍、海萍的丈夫,他们究竟如何区别于宋思明?如何区别于拆迁户老奶奶?他们在获得房子、为房子挣扎的路上,并没有体现出一个大学生的文化和价值。如果导演注意到了这个问题,观众最后是可以从小贝身上获得启示的,因为小贝是一个对生活很容易满足的人,自己喜欢什么就是什么。他和海藻的爱情,与宋思明的金钱加房子的欲望的满足是完全不同的。

好作品是美丽的，不是漂亮的

"美丽"和"漂亮"是两个很容易混淆的概念。因为美丽是创造出来的，所以才与"好"有关系，而漂亮却与"好"没有必然关系，因为美丽是持久的震撼，而漂亮是暂时的愉悦。我觉得美丽是更深层次的人为制造的文化现象。一个漂亮的人到一定年龄就会慢慢不漂亮了，这受天然因素的支配，但是美丽是人为的，所以我们一般会用"跨越百年的美丽"来形容居里夫人。我们现在看到的居里夫人的肖像，绝对不是她最漂亮的时候，炼过镭以后的居里夫人，拥有坚定而略带淡泊的神情，她的大眼睛微微内陷，带有憔悴感。居里夫人读大学时是"校花"，她坐在后面，前排的男生经常回头看她，后来她坐在最前排才解决了这个问题。一个漂亮的女孩子可以吃青春饭，但这么漂亮的"校花"

突围传统观念的影视作品

竟然不在意她的漂亮,而到一个实验室去炼镭了,是什么力量能让她不在意自己的漂亮?居里夫人和凡·高是一样的人,凡·高吃不上饭都不放弃他的向日葵式的、如春风扑面的、生机勃勃的世界,原因在于这样一个生命世界是他灵魂深处的一个依托,离开这个依托他就什么都不是。在此意义上,我并不完全赞同儒家文化的"重义轻利",我提出的看法是"尊利而不唯利"。通过创造性的努力可以顾不上利而不是不要利,因为人有了更重要的事情去做而对利心不在焉了。

我觉得每个人都可以这么去做,只要选定自己的兴趣爱好,并为此去努力的话,那么我们对利益、欲望、收入、房子这些问题才可以真的不在意。这不是淡泊,而是不在意。因此,我认为只有崇尚创造性才能给世界以启示,如此才能打开一个独特的世界,人活着的意义不就是创造一个本没有的世界吗?只有这样,才能突破唯利是图的文化格局,才能突破依附儒道释文化进行现代阐释的格局,当然也才能突破给人快乐就是好作品的艺术观念。

如果中国的知识分子只是通过所谓的精神生活去追求利益性的快乐,那就和普通人没有任何性质上的区别。据说德国的学生只上半天课,也不怎么有作业,我把那些空闲的时间理解为学生在进行"超越现实的思考和想象",这就是诺贝尔奖很多由德国人获得(包括在美国的德国人)的原因。他们在空闲的时间里沉浸在自由的思考和想象中。这种自由是素质,而把课外自由的时间用来忙其他事情,这是对自由的不尊重;把自由的时

引言 什么是好作品？

间用来打工，那就没有自由。为什么自由的思考、自由的想象特别重要？因为在这样的自由中，我们的兴趣爱好才能得到舒展，才能把思想的自我召唤出来。当年中南大学的大三学生刘路，他用两个月的时间破解了英国数理逻辑学者西塔潘提出的一个猜想，这完全是他的兴趣爱好，没有任何功利的目的，这种兴趣就像凡·高一定要画出自己的向日葵一样。我们都应该思考自己真正的兴趣是什么？是否与创造性相关？我们应该有这种责任。

谈影视审美，美在独创性，美在影视作品内容的独特启示性。漂亮是天然的，会消失，美丽是人为创造的，所以永恒。经典艺术的美就在这里，轰动性作品的不美也在这里。

把美丽、漂亮的概念区分开了之后，接着我还想区分另外两个相关的概念，即"美感"和"快感"。美感和幸福相关，快感和快乐相关。幸福是沉醉的、自我消逝的；而快乐是自我在场的，清醒地意识到自己身心愉快的；快感有主体在场，所以身心感知更多，而美感的主体会消失，所以身心已无法表达。当一个人进入审美状态时，在两种情况下会使自我消逝：一是当我们真正沉浸在大自然的美丽山河中时，如果只是走马观花，到此一游，那就根本没有进入审美状态。在审美世界中我们什么都想不起来。二是当我们沉浸在爱情中时，真正爱一个人就会认为他没有任何缺陷，甚至缺点也是好的。在他面前，人就有些痴傻和笨拙。若没有痴傻，而且很清醒，那么我们就根本没有沉浸在爱情中，而只是沉浸在男女欢快中。获取美感很艰难，但让人感到幸

福和充实；获取快感很轻松，但最终让人感到空虚。这一生我们若去追求欲望、利益的满足而得到快感，最后肯定只剩下空虚感、无聊感。如果把美感和快感并立起来，不满足于快感，去追求一种创造性的努力，人生才完整。居里夫人的人生就是完整的人生，她兼具漂亮和美丽，美丽是她后天创造的。

中国文化就是阴阳相互渗透的文化，这是太极阴阳的关系告诉我们的。换句话说，学习经济、文学、哲学等，根本不应该有边界之分。打通界限就是学习的最高境界，才会有新的所得，才会取得成就。我倡导文、史、哲学科相互渗透。我是恢复高考后的第一届大学生，上了南京大学中文系，从专业功底上来说我们在"文化大革命"中基本上没有学到什么。高中时整个学校的黑板报都是我做的，我也写过标语口号式的诗歌来抒发革命豪情，但革命豪情真的在今天一点意义都没有了吗？我看未必。如果把"革命"理解为"创造一个新世界、新思想"，我也可以把我建立自己的否定主义文艺理论理解为"思想的创造性革命"，并且30多年来我一直处于一种"豪情"状态下。当时我的数理化也很好，老师曾经劝我考理科，但是我喜欢文学，坚持要学文学。现在，我越学越不像文学专业的，而像哲学专业的，我谈艺术作品，看重的是作家有没有独特的哲学性理解，并通过故事和人物关系表现出来。我现在也在努力改造儒家哲学，这可以理解为伦理的革命，不是简单地用西方思想去改造，而是要让中国传统文化腾出一个尊重个体、尊重生命、尊重人的创造力的空间，没有这三个尊重，我们就不能向世界贡献当代中国的"四大

名著"、当代的"孔子、老子",就不能获得全世界在文化思想上的尊敬。因为尊敬孔子、老子是一回事,尊敬现代中国的哲学家又是另一回事。道理很简单,西方文化不可能只是靠柏拉图和亚里士多德就让全世界尊敬的,所以现代中国知识分子应该具有的责任就是探讨中国儒道释文化存在的问题,最终目的是要解决现代文化创造和艺术创造的共同的哲学观念问题。

突围传统观念的影视作品

第一讲
好作品如何对待生命、性欲、爱情、婚姻？

轻视生命与珍视生命

我们常常说这部电影好看,那部电影不好看,根据是什么呢?好看的电影是否就是好电影?"不好"是指整部电影不好,还是指这部电影的情节或者细节有问题?我认为不好的电影的首要特征就是整体上轻视生命,而好的电影在骨子里是珍视生命的。好电影不一定是好看的,但一定是启发观众思考的。

1998年版电视剧《水浒传》有一集讲的是武松怒杀蒋门神,血溅鸳鸯楼,单从这个情节上还看不出作品整体上是轻视生命还是珍视生命的。蒋门神、张都监雇了两个杀手要把武松害死在路上,失败后武松回来怒杀正在喝酒的蒋门神和张都监。小说中武松这个时候说:"一不做二不休,杀了一百个,也只是这一死。"武松把张都监、蒋门神以及他们的妻儿侍女全杀了,而

第一讲 好作品如何对待生命、性欲、爱情、婚姻？

到了 2011 年版的电视剧中，导演好像注意到了这个问题，侍女没有被杀。把人全杀了固然解气，但血溅鸳鸯楼就和草菅人命没有区别了。当我们说"杀得好""杀得带劲"时，问题就来了。这样的细节和情节是无法走向世界的，因为这和株连九族没有什么区别。轻视生命的传统伦理经过当时的意识形态的强化，就会产生这样的表现。我觉得导演迄今为止还没有处理好这个情节，处理得好应该能让我们感到惆怅而不是痛快，惆怅就意味着我们进入了思考和反思的境界。实际上，《水浒传》的深层意蕴正是对轻视生命、也轻视兄弟之义的梁山好汉为什么会走向失败的审视，整个作品的基调就是让人惆怅的。

不尊重生命的另一种表现就是整体上丑化和贬低敌人，中国很多影视剧到目前为止还没有改变这样一种思维定式。比如影片中的英雄拿着枪跟敌人对打，敌人一个个倒下了，英雄却毫无损伤。刻画战争的电影和电视剧中，汉奸死时的样子一般都很难看，而英雄无论身中多少枪也是不动声色的，这其实也是轻视生命的显现。只要是敌人，如果不是尖嘴猴腮的，就是阴险狡诈的，这是用政治和伦理视角看待生命与身体的一种表现。《北平无战事》的编导把这一问题处理得好一些，正面人物方孟敖将玩世不恭与豁达坚忍的性格融为一体，具有突破性。这一点其实正是西方电影的重要特征：对生命尊重的表现之一是正面人物首先是有缺陷的、有欲望的，正面人物负伤同样是有痛苦感的。英雄作为人，有身体痛苦的感受，又有素质、品质、毅力等战胜身体的要素，这才是有血有肉的英雄，也就是说生命痛苦的

状态得到表现是对生命的尊重。枪打不倒英雄,即便打倒了也不会感到痛苦,这实际上是对生命的轻视。由这样的情节构成的电影、电视剧,我称之为"教化性"电影、电视剧。

有一部电影叫《生死抉择》,影片中的李高成市长知道妻子受贿以后,从情感和利益角度应该有很多矛盾的心理表现出来,而且应该着重展开这样的心理纠葛,但李市长在阳台上思索了一会儿后就做出了抉择,这是对人的欲望和矛盾心理的遮蔽,当然也就不可能在人性的意义上打动人。《人民的名义》中的侯亮平同样有这个问题。先不说侯亮平夫妇的关系有些像同志关系,而且他的个人欲望几乎也被"反贪局长"这个职位所过滤了,人性的复杂性在正面人物身上不能显现出来。剧中的反面人物是否还有人性的光泽,同样很难看见。其实无论是正面人物还是反面人物,对利益、美色的感知应该是差不多的,区别只是在方式方法上,或者在观念看法上。"贪欲"是一个很难有标准并被解释清楚的概念。"礼尚往来"和"受贿"的界限究竟应该怎么划分,更是一个伦理建设的议题。好的电影一定要展开这种矛盾,也要引导观众在对矛盾的感知中去进行思考。

此外,轻视生命和日常欲望的作品可能是吸引人的,但如果从轻视生命和日常欲望的角度去理解作品,这只能是好看的作品,而不一定是好作品。鉴赏《西游记》时就有这样的问题。《西游记》里有四个主要人物:有人欣赏孙悟空能打能杀;有人喜欢沙僧,认为他比较老实,做事任劳任怨;也有人喜欢猪八戒;还有人喜欢好看的唐僧。在这四个人中,猪八戒是有欲望的,吃

第一讲　好作品如何对待生命、性欲、爱情、婚姻？

喝玩乐是人之常欲，所以他最接近现实中的人物形象。《西游记》如果没有猪八戒是不好玩的，好玩的原因在于猪八戒常常用自己吃喝玩乐的欲望来消解唐僧、孙悟空所体现出的宏大叙事，所以猪八戒是最贴近生活现实的人。在传统文化中"吃喝玩乐"是带有贬义性质的词，不是一个崇高的概念，因此要给猪八戒戴上一个最丑的"面具"。但是看这个作品时，我们可能最喜欢猪八戒，因为他接近人的正常欲望，能与我们的日常生活产生共鸣。猪八戒的欲望是在与其他三人的"无欲"中展开矛盾冲突的，他们之间的矛盾贯穿作品始终，所以好看。

《西游记》为什么又是经典作品呢？在我们的直观印象中，孙悟空是一个惩恶扬善、扫除妖魔的英雄，是一种正义的力量，但是请大家仔细思考一下，孙悟空为什么大闹天宫？他是不是嫌弼马温的官位太小？取经路上孙悟空杀的妖怪又是什么样的？是不是与孙悟空一样都想长生不老？那些妖怪与孙悟空其实都是如来佛祖和观音菩萨的手下败将，某种程度上都是统治阶级的工具。一路西天取经是为了什么？我认为孙悟空对取经的目的并不明确。如果勉强说孙悟空取经前是挑战权威、反抗体制的，那么取经过程中一直在抵制权威、解构体制的不再是孙悟空，而是猪八戒。因为猪八戒只对吃喝玩乐感兴趣，他一路上嘻嘻哈哈，其存在的意义是消解这个宏大叙事的不明确性。他认为取经也许是无意义的，猪八戒就是作家创造出来批判、反思取经意义的一个视点。因此，《西游记》成了一部既好看又有启示意义的经典作品。

突围传统观念的影视作品

在中国古代小说中,尊重人的日常欲望的作品是《金瓶梅》,准确地说,《金瓶梅》是思考人的性欲如何更加健康的作品。如果我们不能好好地理解《金瓶梅》,那么我们对人的性欲就无法有一个现代性的判断。我认为《金瓶梅》是中国最伟大的写人的性欲异化的写实小说,其他作品没有一部能达到这样写实的程度。西门庆家书房有一副对联叫"两袖清风舞鹤,一轩明月谈经",这是文人雅士都会挂的对联,达官贵人家中挂的也都是这般清心寡欲的对联,但背后却是权、钱、色。这就是《金瓶梅》揭示出的欲望生活的结构。欲望、感情、感觉本身是人性中正常的东西,但是它受权力和金钱左右的时候,就污化了,所以我崇尚一个人通过魅力获取异性的喜欢,而不是靠权力和金钱。

十几年前,我在杭州文澜讲坛做了一个讲座,有一位听众问我:《白毛女》中的喜儿嫁给黄世仁也挺好的,黄世仁有权有钱,嫁给他可以过好日子,选择大春是不是挺傻的?我的回答是:《白毛女》里的黄世仁是靠权力掠夺来占有喜儿的。如果他靠自己的人格魅力和大春去竞争喜儿,我认为这没什么不好。所以,对欲望的轻视同时还表现为金钱和权力对欲望的左右。表面节制、淡泊性欲,背后实践的却是权、钱、色交易,这就是虚伪性。《金瓶梅》对这种虚伪性是持批判态度的,这一点到今天依然有意义。不敢面对和承认自己的真实欲望的伪善是丑陋的。小说中,西门庆和他占有的女人们最终的结局是猝死、病死、被杀死,等等,这反映了作家对这样的生活也是持反思和批判态度

第一讲 好作品如何对待生命、性欲、爱情、婚姻?

的:一方面是压抑性欲的冠冕堂皇,另一方面是沉迷于性欲的骄奢淫逸,两者都有问题。因此,这部作品真正的价值在于提出这样一个问题:中国人怎样的欲望生活才是健康的?这个问题今天我们必须回答,并据此建立当代中国新的伦理道德观。

对于性欲,儒家的伦理观总体上是持节制的态度,道家的世界观总体上是持淡泊的态度,我认为这两种方式都必须加以改造。唤醒欲望后又让人节制或淡泊欲望,这很不健康,但我们可以做到不在意欲望,顾不上欲望。要是我们进行自我创造,就会顾不上欲望和利益。如果我们像凡·高那样去从事绘画创作,对欲望、利益就可以不在意,因为建构向日葵那样生机勃勃的世界实在是太重要了。这实际上就表明了什么是健康的欲望。我最近对"健康"这个观念还有一个看法。曾经有人送了我一本《当下的力量》,作者埃克哈特·托利主张人应该过真正宁静的生活,那种宁静的生活靠的是"疏离思维"。托利认为,人类所有的痛苦、焦虑、矛盾都是思维产生的,为了人类更健康地生活,捕捉到更好的思维,要让思维休息,他把这理解为"开悟"。如果我们一天到晚想着工作,一天到晚都在思考,那肯定不健康,而且工作效率低下。我很欣赏《泰坦尼克号》里杰克的一句话"享受每一天",这个观念包含着"放松"的含义。列宁说过"不会休息的人就不会工作"。如果一个人的兴趣不多,那他在工作状态中也放松不了,所以,我的自然观是:自然性就是丰富性,自然不自然就是指这个人的欲望世界丰富不丰富,这不同于传统的反人为性的自然观。

突围传统观念的影视作品

儒家有一种"君子喻于义,小人喻于利"的观念,成为圣人、成为英雄的过程就是克服自己的私心杂念的过程,或者必须按照儒家伦理规范去做才是正当的利益追求,一个人把利益最大化就不符合儒家伦理,所以"贪欲"是一个贬义词。一个人的贪欲如果建立在不损害他人和集体的利益上,"贪欲"是否还是贬义词?一个男性建立在尊重女性的基础上去喜欢不同的女性,"贪欲"是否还是贬义词?这都是我们应该再思考的问题。如果一个人只有克服自己的私心杂念才能成为君子,才能成为圣人,那么我认为这种努力一般人很难做到,因此,孔子也常常感叹"吾未见好德如好色者也"。印度哲学家奥修说了一件很有意思的事情:他和妓女聊天,发现妓女更关心和她们的身份根本无关的问题——神。这意味着什么呢?一个人日常欲望得到满足后才可以超越欲望;一个人连欲望都满足不了,就会沉湎于欲望。我们欣赏中外的电影,尤其在欣赏中国各类文学艺术作品时,一定要有这种意识。

回过头看《金瓶梅》,西门庆和他的女人们为什么会纵欲淫荡?这就是因为传统文化要求人过一种克制欲望的生活,所以很多人背地里就会老想着满足欲望,其反作用力便容易使人沉湎于欲望,这是双重的不健康。为了解决这个问题,我认为首先在尊重生命、尊重欲望的基础上,要对一个人的私心杂念和缺陷予以宽容与尊重。因为生命是一个有机体,存在好东西,也存在脏东西。如果把脏东西都去除掉,生命也就不存在了。阅读也是如此,看不同的作品后再去看古今中外经典的作品,领略、

第一讲　好作品如何对待生命、性欲、爱情、婚姻？

欣赏各自不一样的特点和奥妙,这就是一种阅读的张力。中西方电影最大的差别在于西方电影尊重人的缺陷,而很多中国电影轻视人的缺陷。007 系列电影有一些落入俗套的东西,结局常常是邦德和一个女郎幽会,但这里有古希腊神话中为海伦而战的传统:为情欲和爱情而战可以成为人的信念。除此之外,我们为什么而战能否成为不会改变的信念呢?

性欲、爱情、婚姻为什么是并立的？

　　性欲、爱情、婚姻的关系是一个比较深刻而复杂的理论问题。如果我们不思索三者的不同性质，那么在以后的生活中就可能做出混乱的价值判断，更可能导致在现实中对这三者的同时轻视和伤害。性欲属于人的自然属性，是周而复始的本能，本身无所谓美丑。人的自然属性有消长性和循环性。请注意，无论同性还是异性的关系，若仅仅建立在性关系上，因为消长性和循环性的存在，最后往往什么也留不下来。在张生与崔莺莺所谓的爱情故事中，张生本来就以性的满足为目的，爱情只是工具和幌子。所以，两人的关系如果仅仅建立在性关系上，最后都会有空虚感，什么也留不下来。

　　爱情是什么？爱情不是一个人包容对方的缺点，而是对方

第一讲 好作品如何对待生命、性欲、爱情、婚姻？

的缺点他不仅看不见,更是认为对方就是他的全部世界。在爱的状态中,人的智商会急剧下降。如果谈恋爱时,一个人总在思考自己付出后应该得到回报,那就不在爱中。爱的性质是一个人认为付出一切都是值得的、幸福的,而且不会后悔,哪怕后来对方对自己不好了,也不会后悔。如果一个人后来后悔了,那其实就是不懂爱,而是想通过爱来过自己想要的一种生活,并且希望对方能呵护或给予这种生活。此外,爱情中的性是可有可无的材料,如果有,性可以变成燃烧的审美世界,如《查泰莱夫人的情人》和《北回归线》中那种或清新或灼热的美。因为性在爱情中体现出的不仅是身体的快感,而且是心灵的沉醉感,并且改变了本能的性。爱情中没有性,也可能产生柏拉图式的爱情,太珍惜对方后性的感觉会被遮蔽掉。电视剧《勇敢的心》中有一个土匪头子把男主人公的妻子掠夺到山里去了,但是这个土匪头子真的喜欢上了这个女人,五年都没有碰她,这用土匪就会欺男霸女的观念是无法解释的。其实任何人只要产生了真正的爱情,就都不会是占有的心态,更不会是性占有的心态。以性来衡量爱,爱就消失了。

婚姻的性质是什么?是不是"性+爱情"就是婚姻?有很多人认为爱情到最后会走向婚姻,这个观念我认为是有问题的。把爱情作为工具去获得现实目的,这样就会把爱情的责任理解为给所爱的人吃饭、居住和养老,其间还要哄所爱的人开心。没有婚姻,一个人就吃不好、住不好并且不能老有所终了吗?婚姻是一艘航船,我们不能航行到一半就跳下海跑了,或者游到另一

艘船上去。婚姻的这种责任，使得夫妻双方即便没有激情、没有爱情、没有性，也可以很好地合作生活下去。中国有很多无性或少性的家庭依然很稳定，就是如此。在婚姻中，不要以不爱的名义离婚，也不要以性占有的心态要求伴侣服务自己。无论是性、爱情还是婚姻，尊重对方的意愿都是基本的底线。无论是性、爱情还是婚姻，都不允许有"你是我的"或"我是你的"这种观念的出场。因为这样的观念显示的从属心态和占有心态，其实正是专制文化的基础。

在现实生活中，很多人都希望这三者能统一，但如果没有区分这三者的不同性质，在现实生活中人们就不知道如何统一这三者，反而会搞得乱七八糟。知道这三者的性质区别，我们就会多一分理解，多一分宽容，不会强求一定要以一种性质（如婚姻）去统一另一种性质（如性与爱）。爱情属于文化性的东西，婚姻也属于文化性的东西，但是爱情和婚姻的区别在于，爱情基本建立在彼此"心同道合"的基础上（"心"比"志"更令人激动、更难以言表，"志"则偏向于观念），"道"则是共同和相近的价值观、人生观。真正的爱情不怕考验，也能经受生活的磨砺，因为爱情本身并没有现实目的，只有心的感应和激荡，这也是我们常说的爱的魔力和力量。因为第三者的出现爱情就没了，那不是真正的爱情；因为没有性了，就没有爱情，那也不是真正的爱情；因为不能共同生活或没有得到理想的生活，就没有了爱情，那也不是真正的爱情，这些都是工具性的爱情观。有"心同道合"的精神共鸣，爱情就会非常坚定无悔；有了"心同道合"的爱情，有

第一讲 好作品如何对待生命、性欲、爱情、婚姻？

没有婚姻不太重要。从古今中外的爱情故事来看，很多的爱情往往发生在婚姻之外，这是彼此"心同道合"的缘故。爱情是两个人的事，而不一定是婚姻中的两个人的事，婚姻并不能保证爱情的在场，就像理性不能保证爱情的出场一样。看《泰坦尼克号》，我们会被杰克这个赌赢一张船票的花花公子式的男孩而感动；但在现实生活中，我们可能更欣赏露丝那个有身份、有地位、有尊严、有权势的男朋友。看《廊桥遗梦》，罗伯特在大雨中目送弗朗西斯卡远去的时候，我们也会感动。这种感动建立在现代人对他人尊重和理解的基础上，因为罗伯特是一个流浪汉，知道自己不可能带给弗朗西斯卡她要的稳定和谐的生活，也不能像美国西部牛仔一样，爱上一个人就把她夺走。他是一个现代牛仔，必须尊重女性，而且要为对方设身处地地着想，这种爱是一种理解和宽容，我们会被感动。

《色戒》和《断背山》也都是很好的电影，中国最好的当代电影导演之一就是李安。《色戒》突破了我们很多的传统观念，比如敌对的两人之间竟然产生爱情，并为对方着想，这说明真正的爱情是可以突破阶级的。而《断背山》则涉及同性之爱的问题。爱情的性质如果不在于性欲，那么同性之间当然可以有爱，为对方着想自然也是爱。李安不动声色地将这种爱情揭示得非常震撼。《断背山》的结尾，以主人公摸着同伴的衬衫作为影片的结束，这个细节是很有内在力量的，也接近我对东方的生命力的一种审美向往：含蓄但具有强大的力量。温和、温柔而不软弱和依附于人，具有内在力量，这才是中国现代文化应该有的内容和

形式。西方文化的表现形式是将力量展现在外面,而日本虽崇尚力量但其显现方式很内敛。含蓄内敛本来就是中国唐宋文明所具有的审美特点,只是日本文化的内敛力量崇尚杀戮和自杀,这就将力量导向对生命的不尊重,这不是中国现代文化应该具有的审美方位。虽然这两种文化都属于东方文化,但是中国的文化应该在"内力"和"不杀"上做文章,才会更大气从容。

《蜗居》之所以引起轰动效应,是因为它尊重了人的利益欲望。中国人现在最大的欲望可能是购房欲望。尊重生命、尊重欲望、尊重人的缺陷,让人显得有血有肉而活生生的影视剧肯定好看。我想说的是:《蜗居》和《甄嬛传》都是好看的电视剧,把尊重人的私欲、尊重人的享受欲望呈现得不错。但《蜗居》和《甄嬛传》并不一定是好的电视剧,原因即在于导演没有穿越欲望的思考,使之给人以独特的启示,而《步步惊心》是既好看又有独特思考意味的作品,这是《步步惊心》在艺术性上高于《蜗居》和《甄嬛传》的原因。

中国历史上,雍正是一个阴险狠毒的皇帝,他在清代所有皇帝中做出的贡献是很大的,比如他做了很多体制上的改革。他的一些传奇是说不清的历史之谜,恰好为艺术解说留下了很大的空间。艺术就是在历史说不清的地方发挥作用,就是在历史看不见的地方发挥自己的想象力,所以不必受史实的约束。电视剧《步步惊心》中若曦被康熙打发到洗衣房去,四阿哥很爱若曦,他想把她拯救出来,他用什么方法才行呢?这样一推理就不得了了:原来他篡夺皇位是出于爱情的力量。他要想把若曦从

第一讲 好作品如何对待生命、性欲、爱情、婚姻?

洗衣房里救出来,只有当了皇帝才有这个权力。如果这样的假设可以成立,那么权力和爱情是纠缠在一起的,权力的背后有爱情的力量。这绝对是一个启示:四阿哥表现得很凶狠,背后却是温柔善良的或者说是充满爱的。这部剧里权力、爱情、友情、婚姻同等重要、互不从属,而过去中国的电视剧表现的常常是为权力牺牲爱情、为婚姻牺牲爱情、为爱情牺牲婚姻。如果雍正不看若曦的面子,可能早就杀了八王和九王。若曦为什么离开雍正?因为在他身边,若曦不能容忍他以皇帝的身份草菅人命。但若曦没有因为雍正残酷就不爱他了,爱情并没有消逝。她把权力以及由权力产生的杀人行为和她的爱分开了,她不能接受雍正作为一个皇帝的存在。若曦的离开告诉了我们一个道理:爱情有时候离开才能存在。爱情并不是指两个人一定要在一起,爱情最重要的是一种内心体验,这就是生离死别为什么更让我们感动的原因。

法国有一个和巴尔扎克齐名的伟大作家普鲁斯特,他的代表作《追忆逝水年华》中有一个著名的哲学问题:人怎么才能抓住永恒?人只能在追忆中抓住永恒。爱一个人并不是一起生活,而是永远也不忘记。我觉得在对权力、爱情、友情、婚姻之间关系的处理上,《步步惊心》处理得非常有特点、有独创性。

好作品可以充分表现欲望与爱情,但必须让人去思考。在阅读和欣赏文学艺术作品时,不要争议于作者写得如何,重要的是看其背后是否有启示性,而不在于唤起我们的感受和欲望。请记住,穿越欲望的作品是思考欲望而不是仅仅展现欲望的作

突围传统观念的影视作品

品。所有的欲望,包括性欲、权欲、食欲、吃喝玩乐的欲望等都是如此。尊重欲望就要充分展示出欲望与文化的冲突,不能用文化来压抑欲望。好的艺术作品一定要把人的欲望和文化对其的钳制的矛盾关系展现出来,我也是在这个意义上说《西游记》是展开这种矛盾的作品。其中突出表现在取经前孙悟空大闹天宫挑战了玉帝、太上老君、如来所代表的儒道释等级文化的秩序,猪八戒吃喝玩乐的食色性以及取经路上的妖魔鬼怪与唐僧、孙悟空、沙僧所代表的宏大叙事的矛盾,正是这种亲和日常生活欲望与对欲望的隔膜、轻视、遗忘的矛盾,产生了趣味、争吵和纠葛。展开这些矛盾就是对欲望的尊重,不展开这些纠葛而直接压抑、克制欲望就是对欲望的轻视。

第二讲

好作品如何穿越爱欲和爱情?

尊重爱欲与尊重爱情的区别

　　我们的生活现实很大一部分是由人性组成的,人性又是由欲觉、感觉和情感构成的,并展现为与轻视人性的文化的矛盾。人性区别于人情,是因为人情加入了伦理文化的性质,所谓"人之常情"(如"礼尚往来")、"人同此心、心同此理"("心"最后也落实在文化上)是也。所以,这里讨论的爱欲和爱情不属于人情范畴,而属于人性范畴。爱欲以性冲动和性爱为基础,爱欲的对象不是泛化的,而是特定的。爱情中可以有性爱,也可以淡化性爱。这是爱欲与爱情的区别。爱欲是生命力的体现之一,爱情则具有升华生命力的性质。

　　一般说来,人性中最基本的欲觉和感觉构成的是生命的状态,在现实生活中有最原初、最本真的反应,并以各种情感方式

第二讲 好作品如何穿越爱欲和爱情?

表达出来,这些情感往往会与文化观念发生联系,表现为生活中的矛盾性。文学艺术要表现人性和文化的冲突性,矛盾的情节就会展开,作品就会很吸引人。要做到这一点,编导首先就要体现对欲觉(想什么)、感觉(对人和事物的最初反应)、情感(喜怒哀乐)的尊重,从正面展现这些内容,而不要轻易地过滤掉这些内容。

《牡丹亭》之所以在中国艺术史上占有重要的地位,就在于作品首次正面展示了女性的爱欲追求。《牡丹亭》中的杜丽娘在春天的某一个早上梦见谦谦君子柳梦梅出现在她眼前,让她心神激荡,这个春梦说明杜丽娘产生的还不是爱情,而是爱欲。爱欲在性质上是指性冲动和性爱欲望,并且有确定的对象,接近我们日常生活中所说的对某人"来电了";而性欲却没有确定的对象,属于生命的本能冲动。但父亲反对杜丽娘产生这样的没有婚姻保证的情欲,并限制了她的自由。杜丽娘见不了爱欲对象只好托梦,死了以后在地狱里和柳梦梅相会,所谓相会就是宽衣解带,了其心愿。作品还构筑了一个地狱现实,地狱里的判官判杜丽娘可以和柳梦梅在一起,最后由皇帝出面圆了他们的梦,杜柳两人才最终结合。作品尊重了人的爱欲现实,对封建伦理压制人的爱欲有反抗和批判,并展开了与传统文化之间的冲突。这便是《牡丹亭》被称为中国伟大的爱情戏剧的原因。该剧伟大的地方在于正面展示了女性的情欲、爱欲,但其大团圆结局,又受传统美满团圆文化和男权文化的制约,将爱欲、情欲纳入婚姻的模式。这部作品严格来说不算爱情悲剧,杜柳之间也很难

算是真正的爱情。因为真正的爱情是可以突破婚姻和男权束缚的。《牡丹亭》在艺术性上没有突破传统男性文化对女性文化的支配，遮蔽了现实的残酷性和爱情自我实现的悲剧性，这是这部作品在艺术上的遗憾。也就是说《牡丹亭》只是有限地尊重了人性，最后还是把人性纳入了伦理框架之中。

真正的爱情并不依附于男性、男权，当然也不依附于家长和皇帝。爱情靠的是个体的自我实现和创造的意志，且常常是在与男尊女卑文化和男权文化的抗争中去实现的。即便是男性，也需要抗争男性文化对自己的规定。爱情之所以多是悲剧，即在于不屈从文化对爱情的轻视和制约，这就是《梁山伯与祝英台》及《红楼梦》更具有穿越性的缘由。"化蝶"之所以在中国文化中具有讴歌真正爱情的意味，就在于爱情的力量是一种即便死亡也不可能阻拦的自由意志。"化蝶"的审美含义就是：这个世界谁能阻止"蝴蝶的自由飞翔"？父母、亲人、情敌、舆论、贫穷，都不可能阻拦真正的爱情的自我实现意志，这就是爱情的珍贵与伟大，并因此成为文学艺术的重点表现内容。

在现实中男权是决定一切的，因为依附皇权才能有荣华富贵的贾府，宝玉在家里也要听父亲贾政的话去读书获取功名，这都是现实的功名利禄文化对于大观园的制约。丫鬟们的地位是最轻贱最卑微的，结局都很凄惨，即便是精明能干的王熙凤，也连自己的孩子都没有能力去保护。大观园的解体说明男性世界的文化对女性世界的摧残，以及现实中男尊女卑文化对人的生存的制约。但《红楼梦》还有更重要的另一面，那就是建立了一

第二讲 好作品如何穿越爱欲和爱情?

个从"女尊男卑"到"弱尊强卑"的艺术性审美结构。这个结构使得大观园内部形成了一个与外部世界完全不同的审美结构:贾政要听贾母的,而贾母视宝玉为心肝宝贝,宝玉却喜欢大观园中最卑微的女孩子。这其中贾母是一个关键性的人物。她是中国女性文化的代表,在大观园中产生的权威性的功能类似于"女娲补天"的性质,使得她呵护宝玉时贾政也得礼让三分。她的审美意念只是在于呵护心肝宝贝,无论这宝贝是男孩子还是女孩子,这应该也是一种男女平等的意识;而宝玉所呵护的女孩子和男孩子,则是最无权势的弱势群体的缩影。《红楼梦》既有官方文化对女性审美文化摧残和制约的一面,又有对此进行突破的一面,这两者之间构成的冲突,才是《红楼梦》最精彩的部分。我们在现实层面上把这种冲突理解为悲剧:大观园最后树倒猢狲散了;但从审美的角度看,在大观园里弱小的生命之花非常绚烂地开放过。在贾母的呵护下,宝玉和女孩子们非常活泼可爱,嬉笑怒骂都可以展示出来,最典型的如晴雯。在现实层面上,美是绚烂而短暂的,但在美学和艺术层面上,因为绚烂而短暂,所以美才给人留下永恒而深刻的记忆与思考。

 在东方文化中,更接近绚烂而短暂的审美文化的是日本。樱花就是绚烂而短暂的。日本人的生命价值观就是绚烂而短暂地开放。他们不追求长生不老,随时会结束自己的生命,而且把这理解为一种审美的存在,这和中国文化是不一样的。如果把大观园看作"红楼梦"去理解,"梦"就是绚烂而短暂的一种美,宝玉呵护过一群天真烂漫的女孩子,她们也是绚烂而短暂的美。

穿越了爱欲和爱情的"红楼之爱"

　　在《红楼梦》中,传统意义上的爱欲说明不了贾宝玉。如果说性欲有时是爱情中很重要的内容,但贾宝玉只是偶尔为之,在他身上体现的更多的是意淫之梦。贾宝玉对林黛玉的感情往往被认为是真正的爱情,但这种爱情承担不了呵护她生存的责任,也没有肌肤之亲的描绘,更多的还是彼此的心心相印,所以这种爱情不是功利之爱。但宝玉同时又穿越了他同黛玉的专属爱情,体现出怜爱弱小女性的特性,正是这一特性让黛玉常常吃醋。对所有清纯弱柔生命的怜爱,才是《红楼梦》对爱欲、爱情和人情同时穿越的结果。

　　男性对于弱柔女性的尊重呵护叫作"怜爱柔弱",这样的"怜爱柔弱"在欲望层面上就成为"意淫"。意淫更多的是一种

第二讲　好作品如何穿越爱欲和爱情？

想象体验,不是对女性直接的得到和占有,也不以欲望的满足与实现为标志。《红楼梦》首先改变的是现实的伦理文化法则,它是一部穿越、改造了现实欲望和爱情的作品,提出了怜爱必然是泛爱,泛爱是非占有性、非欲望性的爱的观点。

在《文学穿越论视角下的中国文学创造史观》中,我曾经做过这样的分析:《红楼梦》将身世、时代、文化进行虚化处理,正是作家将"文学外的文化"转化为"文学内的文化"的创造方式。这表现在:一是对贾府抄家后的破败的简略化处理,意指文学性的奥妙并不在贾府由盛而衰的所谓反封建性这条线索,而在短暂存在的"大观园"竟然绽放过如此清纯美丽的花朵。二是对贾府故事发生的时代地点的模糊处理,创造出"假作真时真亦假"的梦幻虚境,意指《红楼梦》没有必要作为一个特定完整的明清贵族故事去看,"大观园"可以放在中国任何历史时期去解读,其文学意味是针对"男尊女卑"之中国文化的。三是对贾宝玉明贬暗褒,是中国式审美的生存智慧。说宝玉"腹内原来草莽",明里认同的是传统知书达理文化,实际肯定的是宝玉那种传统的书和理所不容的爱怜所有清纯女子之情。"另类"是贾政形容宝玉时的一个贬义词,但这其实是作家对宝玉的独特爱心的绝对赞美。大观园内外的正人君子们几乎没有关于贾宝玉的好话,反而是身份低贱的丫鬟们对宝玉十分喜爱,从而把大观园内这些短暂开放的审美花朵具象可人化了。所以,《红楼梦》的"文学内的文化"是"怜爱弱小生命的女娲文化","文学外的文化"则是男尊女卑的文化。比较这两种文化的不同点,

突围传统观念的影视作品

就是在肯定作家的创造性对文学外的文化、时代、生活的改造，也是文学史在分析作家创造与文化和时代的关系时需要重点展开的内容。

"承载道"和"穿越道"的区别

在分析作品上我们应该建立新的观念。这个观念就是艺术是"穿越现实"的,而不是"承载现实"的。我先提一个问题:"艺术是否是高于现实的?"艺术是比现实更完美,还是只是与现实不同?我认为"艺术高于现实"仍然属于"文以载道",这个"道"就是意识形态的观念。"文以载道"是中国文学最主导的文学观念和艺术观念,这个"道"常常以进步的、革命的、现代性的面目出现。"现代性"意味着进步,但艺术是个体化的,说符合现代性的艺术就是好的,这仍然是把艺术作为现代文化启蒙的工具。说"艺术高于现实"只不过是说"现代文化观念是进步的"而已。

《色戒》是中国当代第一次出现的用爱情突破意识形态的

突围传统观念的影视作品

作品。女主人公王佳芝作为地下党要去杀汪伪汉奸,后来却和易先生相爱了,刺杀的关键时刻她犹豫了,放走了他,最后被杀害了。爱上一个人,阶级性的政治性的内容就往后退了,这第一次表现在中国当代文学影视中,所以是有争议的,因为这和意识形态的要求不符合,而是体现出人性、欲望、感情对文化意识的挣扎和突破,但这是符合艺术规律的。如果用"文以穿道"的概念去概括《色戒》,那就是"人性突破了政治观念",但我不认为它是最好的作品,因为对女主人公的爱情还缺乏一个独特的理解或领会,也就是说,作品的突破在于人性对政治的突破,但对人性还缺乏独特理解。莫言对人性是有自己独特理解的,他认为人性是复杂的、根本无法定位的,人不光肯定爱情和欲望,而且还有反叛的一面,呈现出一个很复杂的根本无法定位的结构。再比如在卡夫卡的小说中,人就变成一种猥琐渺小的形象。格里高利一早醒来变成一只甲壳虫,然后大家都嫌弃他。这是对人性的深层次的揭示,现代观念中人性被理性文化异化成一种很卑微的人格,但是我们在《色戒》中,很难看出男女主人公在爱欲上的特殊性,所以我觉得这个作品还不能被称为"经典"。但影片体现出了对欲望、感情、爱情的尊重,所以是好作品。

用常识性的观念去从事文学作品的创作,仍然属于"载道性"的。这样的作品属于观念教化性作品,一般很难给读者和观众以启示与震撼。

海明威有部作品叫《永别了,武器》,就突破了这样一个常识和观念。海明威的个体化理解是"战争就是罪恶的"。诺贝

尔和平奖授予的是制止战争的人,而不是授予制止非正义战争的人。

"文以穿道"是一个永恒的课题,值得我们去思考、追问,从而突破流行的看法,产生属于自己的看法,然后通过体验性的内容表达出来。穿过群体化的"道",建立自己的理解,艺术的独立品格才能够显现,也才有独特的创作方法和表现形式。我觉得欧美国家的作文题目几乎都与"穿道"有关,没有对错之分,而有标准答案的作文题目就属于"载道性"的题目,要求用现成的观念去写。"穿道"是没有限制性的,我们谈自己的观点,每个人可以谈出不同的观点。真正的批判是导出自己的观念,是对观点进行改造,然后产生自己的理解。这种理解在艺术中还要求有非观念化的表现。

我们不但要知道怎样去欣赏真正的好作品,而且还要通过改变自己的思维方式去深层次地了解作家的用意。如果大家都能用这样的思维方式去看待作品,那么创造性思维能力就会有所提高,没准就能创造出自己的思想观念以及艺术化地表现自己的世界。

突围传统观念的影视作品

第三讲
影视艺术与儒学的现代改造

对个体的自我实现是否尊重

 在知识的意义上我们需要学习中国古代文化的思想经典，如《老子》《庄子》《论语》等，但更需要反思这些经典在面对中国当代文化、面对中国当代日常生活时存在什么样的问题。中国影视作品中的人性人欲的问题，其背后是中国文化现代性或创造性的问题，我觉得有必要讲一讲儒家学说的创造性改造问题。我想结合韩国近十几年来的影视作品，来谈谈儒学创造性改造问题，以期引起大家的深入思考。
 儒学对个体的独立性和自我实现不够尊重，这是儒学需要创造性改造的原因之一。也就是说，儒学是将个体随时拉入群体的框架中去实现自身的抱负和理想的，出于个体化理解的人生信念就得不到呵护。这不是说个体不需要承担群体的责任，

第三讲 影视艺术与儒学的现代改造

而是说这种责任不能遮蔽个体何以独立的责任。这是两种应该并立而互相尊重的责任。在中国传统文化中,也可以允许个体有一定的存在性,但是这种存在是一种"个性化存在"。个性就是风格的多样性。对于一种观念,每个人的感受和理解会有差异,这就是个性化的体现。

个体的权益和个体的思想在中国传统文化中虽然也存在,但一般很难展现,也很少受到鼓励和尊重。比如,如果我不赞同儒学,不赞同道家和禅宗,也不赞同既有的哲学,那么我在群体中可能就是另类,会被排斥。但实际上,我是一个有独立自主能力的人,我有自己的生活方式,也有自己的价值观念,这正是现代性所鼓励的内容。

现代社会应该充分尊重个体的思想和行为方式。我们常常会听到一个词——"个体自由",我们要自由,但这种自由我认为是表面的。如果一个人没有个体化的思想,那么追求自由其实没有什么用,因为他只能自由地选择别人的思想。选择别人的思想往往会从利益考虑,也会有从众性的考虑,所以这是不稳定的,很难形成自己的人生信念。若给我们充分的自由,选择各种各样的思想,恐怕大部分人只会说赞成某种思想或不赞成某种思想,这就是由依附性思维造成的。因为思想自由和个体思想是两种性质,前者是生存性的,后者是存在性的。

韩剧《大长今》是以个体自我创造性的实现来突破"众人之墙"的,也是以自我创造性的实现来突破功名利禄的。这是这部电视连续剧曾经风靡亚洲甚至欧美的重要原因。我曾对《大

长今》的完整美有过论述,认为长今的单纯、善良以及她的"做最好的医官和尚宫"的信念所体现出的"单纯的热情",使之成为韩国影视艺术中"最氧气的女性"。长今的人生信念是"做最好的",而这"做最好的"只有"创造"才能达成。长今常常会以创意使她的料理和医术出奇制胜。如何使不喜欢吃大蒜的皇太后吃大蒜而不觉得自己吃了大蒜,长今的药丸制作同样是有原创品格的。所以,最好的还应该是原创的。尽管这可能一时不被人理解甚至会带来麻烦,但这些难道不是长今为追求"做最好的"而付出的代价?不愿付出"长今式代价"的人,就永远不会是"最好的"。人的信念、精神、气质、形象及其语言、行为和产品的一致性,就使美成为一种可以穿越各个层面的力量,这就是"通彻"之美。由于崔尚宫只能将"做最好的"理解为食材和权力,而不能使自己制作的料理有出奇的创意,这样,再好的材料也只能做出虽然精致但却一般的御膳。看崔尚宫和今英,我们不会注意她们的服饰和料理,而只会注意她们常常显得不安的、没有通彻感的眼神。在个人与群体的关系上,长今也没有随遇而安,而是以"我究竟做错什么了"的天问,最后选择以"我行我心"来越过"众人之墙",这显然不是众怒难犯的中国式生存智慧可以解释的。长今面对害死自己母亲和韩尚宫的崔尚宫,内心有复仇欲望是十分自然的,趁着给崔尚宫治病时报仇或主动揭发崔尚宫的罪行,也不为过。但她含蓄而坚持的人格之美,使她不仅不是横眉冷对崔尚宫,而且也不是以命换命地坚持复仇。对长今来说,最重要的是如何让母亲的心灵得到安宁,如何

让韩尚宫的审美形象得到恢复,如何让崔尚宫主动自首和忏悔,所以含蓄而坚持、执着是最健康的、最美好的价值。这种价值可以体现在人、事、物等一切方面。

影片《钢铁是怎样炼成的》中的主人公保尔与《泰坦尼克号》中的主人公杰克相比有什么不同?保尔是为了共产主义而牺牲的,杰克是为爱情而牺牲的。愿意为爱情而牺牲的是真正的爱,而共产主义在保尔的时代是个人无法把握的,如果保尔有后代,他们很可能就会反思那段历史。但是,为爱情而牺牲是个人可以把握的,也是为不会后悔的事情而牺牲,所以杰克终生无悔;但为无法把握的事情而牺牲,将来就有可能会后悔。终生不会后悔的事情是有意义的,将来有可能会后悔的事情可能就是无意义的。我们将来面临选择和牺牲的时候,这是非常重要的一个标准。爱一个人也是如此,如果将来后悔了就说明爱没有意义。无论爱的时间长短,无论爱有没有带来好处,都不后悔的爱,才是真正有价值的爱,而真爱是超越利益的,一心只为对方着想。

对生命和生命力是否尊重

儒家虽然也重视民生疾苦,也怜悯生命,但生命是随时准备为大义牺牲的,因为生命和身体都是受礼仪规范的,不完全是自己的。一方面,儒家文化强调生命的延续,而生命的质量被纳入礼仪规范中,于是,人性人欲得不到单独的肯定,欲望化和爱情化的生命因为得不到婚姻的保护反而被认为是"荒淫无道""耍流氓"的,而欲望和爱情如果以利益交换作为方式,那为性而性和为爱情而爱情的生命文化就不可能发展起来。另一方面,生命升华中的自我实现也不会得到肯定。生命的自我实现必须与群体和国家的利益相一致,生命的自我实现才会得到肯定。一旦群体和国家的价值观出现了逆转,那么每个个体的生命就容易成为牺牲品。即便有"黑夜给了我黑色的眼睛"这样的后悔,

但由于生命的自我价值与群体的价值没有分离开来,历史便只能是顾城的诗歌《一代人》中的愧叹的延续。若我们的影视艺术缺少尊重生命本身的价值,而只是强调生命的服务和工具价值,那么中国电影就不可能具有现代性的价值和创造性的价值。

韩国电影《太极旗飘扬》其实不是一部战争电影,而是一部探讨人性地位的作品。影片以1950年爆发的朝鲜半岛战争为时代背景,讲述了一对被迫上战场的亲兄弟的悲情命运。《太极旗飘扬》把兄弟之情看作了比韩国国家利益更重要的东西,影片因为对儒家的"小我从属大我"的观念进行了创造性的改造而具有了现代意识。《出租车司机》也给中国影视界以新的震撼和启示。韩国"光州民主化运动"能使得一个急于赚钱回家看女儿的出租车司机变得无畏,原因即在于这一运动中的死伤惨重唤醒了出租车司机对生命的怜悯和同情,而将韩国不尊重生命和自由的真相告诉世界。以此类推,尊重生命以及将不尊重生命的现象公之于世,也是所有公民的基本责任。媒体和艺术怎么能例外呢?

生命力是一种生命强力,这种生命强力不仅表现在敢于对任何生命强权进行挑战,也表现在人的性欲和爱情可以不与婚姻捆绑而受到尊重。毛泽东时代敢于挑战帝国主义强权的威胁,这也是生命强力的一种体现,无论是抗日战争还是抗美援朝战争,都是以弱抗强的战例。相对来说,中国的当代经济发展伴随着国人生命力的孱弱和享乐意识的泛起,这是一个明显的事实。为了享乐的生活而不敢面对强权,说明我们身上的生命力

突围传统观念的影视作品

在减弱,能不惹事就不惹事,以致在公共汽车上面对明目张胆的抢劫没人敢站出来制止,更不用说对社会的不公进行旗帜鲜明的批评了。这在根本上属于生命力衰退和明哲保身文化制约生命的问题。除了贾樟柯的《天注定》多少敢于面对这样的问题之外,更多的中国当代影视作品基本都在回避中国当前严峻的社会问题和文化问题,沉湎于古代的权力斗争题材。也因为此,我们才会觉得韩国影片《辩护人》《釜山行》《出租车司机》《隧道》等有敢于直面政治问题的可贵,尤其是在捍卫生命和自由的尊严时所显示出的可贵。《隧道》提出了一个东方文化都应该直面的问题:救一个人会死很多人,是否依然应该救?常识似乎告诉我们一个人的生命当然不能与很多人的生命相比。但这个常识有可能造成概念的偷换:应该拯救的生命付出再大的代价也应该救,就像战争中为占领一个山头付出再多战士的生命也是应该的。"应该"属于信念的问题,而不是付出几条生命的问题,仅仅由于认为为救一个人死几个人是不值得的,而放弃拯救生命,那就会毁坏生命至上的基本法则,生命就会异化为一串表示生命的数字。也就是说救死扶伤出于的是生命与生命相互关怀的信念,与生命的数量无关。正是在这个意义上,《隧道》才可以展示国家机器已经偏离了救死扶伤的基本轨道。一条又一条生命在这样的偏离中才会随时倒下,拯救生命的艰难所显示出的生命力问题才会被"对生命的数字化计算"遮蔽。其潜台词是:一个人的生命无论付出多少代价也要拯救,而轻视个人生命,正好与儒家文化的"小我和大我"思维有关。

第三讲　影视艺术与儒学的现代改造

范仲淹有句名句:"先天下之忧而忧,后天下之乐而乐。"那么问题就来了:忧什么天下应该比忧天下更重要。不是什么天下都应该为它去献身的。不尊重生命、不尊重个体、不尊重知识、不尊重文化的天下,个人有权保持自己不去牺牲的权利。儒家的忧患意识是需要去重新分析的,不是所有的忧患都值得肯定。我希望读者以后在为单位、为集体、为国家、为天下奉献和牺牲时,能跟我一样去思考一下正在进行的事业是不是尊重生命的,是不是尊重个体的。在《太极旗飘扬》中,亲情是最高的政治,政治必须落实到实处,去爱每一个人、每一份感情,这样的国家值得付出。但是如果连最基本的个人感情都可以随时牺牲,那么这个天下的价值何在?如果不考虑这些因素,一个人的牺牲就是盲从的。当然,个体不能仅仅考虑自身的利益,必须对国家和世界有一种责任,但这同样是有前提的,而不是无条件的。

儒学常用观念的现代改造

"荷花出淤泥而不染"经常被用来表现高洁的品格,其源头可以追溯到屈原。这是中国儒家文化崇尚的君子人格,但是《金瓶梅》批判性地指出这种人格的脆弱性、表面性和虚假性。道理很简单,人性是复杂的,欲望是很难被克服的。这个问题甚至涉及对《边城》中翠翠的人物分析。翠翠之所以纯洁但是孱弱,连自己的爱情也无法去追求和实现,原因之一至少在于她拒绝或者远离世俗利益,这样,她就没有办法和世俗打交道。越是想拥有君子的品格、圣贤的品格,最后跌入世俗的泥坑就越深,这就是这句名言需要改造的基本理由。

本能能不能压抑?如果能,那么压抑必然导致放任;对快感的追求能不能克制?如果可以克制,那么克制以后会更加追求

第三讲　影视艺术与儒学的现代改造

快感。所谓的圣性人格,轻视欲望、轻视世俗,表面上是中国传统文化的人伦精神,但是它造成的实际效果就是很多人在背后拼命地追求欲望,而且一旦这种文化的力量减弱了,就会导致全民私欲的膨胀,从而进入纵欲享乐的状态。西方中世纪教会文化禁锢人的欲望,背后也是这样的情景。关于这一点,《十日谈》对僧侣的伪善和奸诈的揭露就是一例。

所以,我的改造是:"荷花出淤泥,虽有染而不变其质",说的是虽然荷花出淤泥时带了一些脏东西,但是它的本质没有改变,依然可以保持贞洁的品格。这句话的意思是要给人的欲望以得到满足的空间,只要不迷恋和追逐欲望就行了。这样,人就可以用欲望和世俗的一面与世界打交道,用单纯的一面去影响和改造世界,这才是有力量的圣洁。这样一来,人就是一种结构化的存在:不在意污浊才是对污浊最有力量的对抗,回避污浊其实是惧怕污浊的表现,反而会逆反性地沉溺于污浊。陶渊明拒绝当官,他是害怕官场,因为他知道一当官就会被官场搞得身不由己,但是苏轼不怕当官,他从来不拒绝,那是因为当官不当官根本影响不了他,所以苏轼随时可以做官也随时可以不做官。这说明陶渊明有道家人格,而苏轼有独立人格。在世俗面前,苏轼的这种独立人格表现为身上有了脏东西不可怕,关键是本质没变。如果身上太干净了,就失去了抵抗力,一旦碰到脏东西就会受不了。所以,中国传统文化的圣性和君子人格都是回避现实的,这是惧怕现实欲望的体现,不但不能影响和改变现实,反而造成了物欲横流的历史和现实。此外,轻视欲望和污浊的人,

由于本能，人反而会在背后总想着得到欲望的满足，于是私人空间就很猥琐。

黄永玉有一幅漫画，表现的是猫从五楼跳下来却丝毫无损。这意味着猫是真的很放松的！我希望读者都学学猫的哲学，那么我们的人生就会很快乐。如果我们老是觉得会受到伤害，老是过得很沉重，那是因为我们没有放松。人生很多时候是需要放松的，没必要计较。要计较的东西只有一点，就是人的创造，利益层面的东西真的没有必要计较。我们之所以很累，是因为太计较利益层面的得失。所以"荷花出淤泥，虽有染而不变其质"接近我的另一个概念，即"穿越"，不是超越淤泥，而是穿过它，再穿出来。人身上不带点红尘，一旦跳进红尘就出不来了，一辈子都会受红尘裹挟，离不开红尘。

儒家还有个观点是"己所不欲，勿施于人"。那么"己所欲"是不是就可以施于人呢？逻辑上就会推导出这句话。"说于人"和"施于人"是有原则性的区别的。我们认为对的是不能要求任何人来接受的，只能对社会说出我们的看法。教育就是这样，老师对学生说他的看法，但是不能让学生都接受老师的看法，关键在于交流，交流每个人自己的看法。要一个人一定要听自己的，就叫作专制。父母要孩子一定要听自己的是家庭教育的专制；老师要学生一定要听自己的是教育上的专制。思想最大的魅力在于启发他人，影响他人，而绝对不是指导他人，改造他人，规范他人。

"修身、齐家、治国、平天下"，这是儒家的人生观。修身不

第三讲 影视艺术与儒学的现代改造

是目的,为的是齐家、治国,最后平天下,这大概可以理解为儒家的忧患意识和责任意识。这句话和"己所不欲,勿施于人"都是一种由己及他的思维模式——根据个人的意愿推及他人,推及世界,推及天下。我现在要改造的也正是这样一种思维方式,我认为应该是"身在创造,家在和睦,国在强盛,天下在均衡"。

身,应该努力让它创造;家,应该努力让它和睦;国,应该努力让它强盛;天下,应该努力让它均衡。有均衡才有和平,国家之间实力不均衡很难有真正的和平,即便和平也是不对等的、从属的。强和强之间是太平的,强和弱之间是动乱的。个体应该努力地去实现自我创造,而家的责任在于宽容、理解和关怀造就的和睦。家的责任,与个体的责任不同。但是如果国家的和睦只是由理解和宽容构成的,那就会很脆弱,所以国家必须是强盛的,才能保证家的和睦、身的创造。

天下由不同的国家组成,体现出的强强关系,叫作均衡。由多个强国构成的世界反而稳定。所以,中国强大,亚洲才能太平。多种不同的责任同时集于我们一身,这种责任是发散性的责任,而不是由其中的一种责任推己及人。这是一种思维方式的改变。我的世界观是一种多元并立的世界观。

"吃喝玩乐"在儒家学说里不是中性词,基本上是接近贬义的。因为君子喻于义,小人喻于利,利和吃喝玩乐有关。我们从来不会在中国当代影片中看见好人和英雄大鱼大肉,只有坏蛋才花天酒地。吃喝玩乐,是人之本性,但是不能以伤害他人、集体、社会为前提。公款消费问题确实是一个很大的问题,因为公

突围传统观念的影视作品

款和我们纳税人交的钱有关,这就变相损害了每个公民的利益。但是"吃喝玩乐"这个词本身不应该带有贬义,吃喝玩乐应以不妨碍他人、伤害自身为界。

儒家学说的改造涉及很多内容,我选择以上几句与读者作观念上的交流,因为这些涉及我们对影视作品中的人物和内容的看法,目的是使我们加强一些理论素养,而不仅仅是欣赏电影。

突围传统观念的影视作品

第四讲
《海上钢琴师》的个体文化启示

《海上钢琴师》是意大利著名导演托纳多雷的三部曲之一。1988年,托纳多雷导演的《天堂电影院》也是一部非常著名的影片,我要分析的《海上钢琴师》是1998年创作的。意大利还有一个著名的导演叫安东尼奥尼,他曾经到过中国,拍过很多关于中国的纪实片、纪录片,更多的是揭露中国社会的问题。其实西方观众可能更欣赏更喜欢安东尼奥尼的写实主义的作品,但是亚洲的观众可能更喜欢托纳多雷的作品,因为整体上而言,托纳多雷的作品属于一种浪漫主义风格。但是这种浪漫主义是不同于文艺复兴以后的拜伦、雪莱时期的完全抒情性的传统浪漫主义,这种浪漫主义是在一个很大的新的文化背景下产生的,即后现代主义文化思潮。

第四讲 《海上钢琴师》的个体文化启示

后现代主义文化思潮是对西方理性文化的追问。追问理性的局限性,然后把人的本能、生命的意志、感性经验挖掘出来予以审美。也就是说,西方近代理性文化发展到今天,人的本能、生命的意志、感性经验已经处在一种压抑、遮蔽的状态中。一切都要经过理性思维的话,那么理性经过过滤,就会在不知不觉中导致人的生命状态又被压制。美国电影《本能》,就是挖掘人在本能状况下和理性的关系。本能的力量非常强大,女主人公凯瑟琳每次做完爱都要把男伴杀死,尼克是侦破这个案子的警探,最后尼克也爱上了凯瑟琳,并和她做爱。躺在床上的凯瑟琳掏出刀准备杀他的时候,尼克说了一句话,大意是我们要做爱,像生一堆老鼠一样幸福地生活下去。凯瑟琳听到这句话后放下了已经拿起的刀,没有杀他。影片里有尼克下意识地对女朋友开枪的镜头,这是被女主人公凯瑟琳唤起的本能冲动。可以说第二次世界大战爆发的一部分原因就是人的本能力量突破了理性文明,杀人的行为就是一种不受理性控制的毁灭行为。后现代主义文化思潮旨在暴露理性的脆弱性和局限性。我们很多时候不是靠理性生活,而是靠本能、习俗、经验生活。本能、习俗、经验在今天理性化的生活中究竟应该占有怎样的位置呢?

西方有一个著名的哲学家哈耶克,他有一个理论叫"自发秩序"。"自发秩序"相当于人们的生活经验和习俗。它的惯性力量是非常巨大的,理性根本无法在根本上控制它。人们很多时候都是在自发的经验和习俗中去生活的,并不是靠理性去生活的。现代法律是人的一种理性设计,这与"自发秩序"是脱节

的。"自发秩序"类似于中国农村的很多习俗,是很顽固的,农村一般还是用习俗来解决问题。《秋菊打官司》说的就是这个问题:村长踢了秋菊丈夫的致命处,秋菊就和村长打官司。最后秋菊难产,村长把她送到医院,救了她的命,秋菊就放弃了这场官司。中国人在伦理、情感和法律、法权之间一直徘徊不定,这对矛盾贯穿始终。但在西方文化中,这是很好处理的:感恩和打官司是两回事,感恩和捍卫个人权利是两回事,因为世界是二元世界。但我们往往宁愿要命,也不要权利;宁愿要快乐,也不要权利。权利似乎不那么重要。有一次,我们学校的教师去俄罗斯考察,在去圣彼得堡的火车上我们整个车厢都被小偷偷了,所有放在茶几上的东西都被偷了,我的手表也被偷了,但很少有老师想到要去报案,因为报案肯定会耽搁大家的旅程,要折腾一天,大家觉得不划算。只有一个老师坚持要去,我是赞同那个老师的,报案的目的是捍卫个人的权利,捍卫中国人的权利。如果我们每个人都不去报案,那么小偷只会越来越多。我们大家都把个人的旅程看得比捍卫自己的权利还重要,所以我们的这种文化就很难产生《海上钢琴师》这样的电影。

《海上钢琴师》还反思工业文明带来的物化。主人公1900看到的世界,是高楼耸立的世界,这样一个世界让1900感到恐惧、犹豫和迷茫,他感到无法像驾驭琴键一样在这个世界中找到自己的位置。这就带来一个问题:我们如何判断历史是进步的?大多数人认为随着工业文明的发展,随着人类的认知能力和把握世界的理性能力的提高,这个世界越来越进步了。工业

第四讲 《海上钢琴师》的个体文化启示

文明的飞速发展给人类生活带来了方便和舒适,用理性思维来认识世界,我们现在已经能探索宇宙空间了。20世纪的三大科学发明都能证明我们认识世界的能力在提高。比如混沌说,是指世界在终极上是一个黑洞,人类生活的世界有很多模糊的领域,要想把这些内容探索清楚反而是模糊的。有些生活领域是模糊的,承认它的模糊就是精确的。审美领域、爱情领域也是混沌的。因为审美世界是整体性世界,身陷其中的人怎么可能清楚一切?审美的体验是爱一个人的全部,而且说不清楚为什么爱他。看到他时就兴奋或者紧张,分开后就处在相思状态,这是爱的体验。在审美领域中,人会沉醉,自我是消失的,主体是不存在的,牺牲也是无所谓的。人类的思想史有很多关于什么叫美、什么叫爱的言说,但这些言说没有一个能把它说清楚。到了后现代,哲学家维特根斯坦主张让不可说的保持沉默。这是一种科学言说,是对不可说领域和模糊领域的一种尊重,而不是把一切都精确化。此时的精确化反而是反科学的。请注意,所有的领域一旦用了"化"字,都会有问题。"市场化"像"科学化"一样,都是有问题的概念。市场是需要的,但市场化是有问题的。教育不能市场化,学术不能市场化,艺术也不能市场化。艺术可以有市场,可以考虑市场,但是不能市场化。以票房收入来检验艺术的话,那就是艺术的异化。我们尊重科学,提倡科学,但是把一切都科学化了是有问题的。因为艺术和科学实际上是两回事。

　　除了混沌说,还有相对论和量子论,这三大发现都可以证明

突围传统观念的影视作品

人认识世界的能力的提高,但理性的认识并没有使我们对人类的走向有更清晰的解答。在理性认识能力提高的同时,我们对世界的把握越发迷茫,尤其对人类发展的走向越来越迷茫。我们为什么而奋斗?除了获得具体的小的奋斗目标外,人类的大的奋斗目标在今天的世界上再次成为一个问题。中国人说不出来,西方人也说不出来。随着中国经济模式的提出,中国现代化的发展没有走西方民主自由的道路,但也获得了令世界瞩目的成就,这使得弗朗西斯·福山在重新思考这个问题。在这之前,福山认为历史发展到民主自由这一步,我们再也说不出来历史还应该怎样去发展,我们再也设计不出比民主自由更好的体制,这就是历史的终结。因为在民主自由体制下任何想法都可以表达,还有什么制度会比这种制度更好?在这个终结中所有人都成为没有上进心、没有确定目标的人。因为我们已经处在一个自由自在的状态下了,在自由自在的状态下人反而会失去目标。在不自由的状态下,人反而有一个确定的目标,那就是要自由。这就是后现代的一个悖论。《海上钢琴师》就产生于这个大的时代思潮中。

1900和他的船象征什么？

　　1900是一个孤儿，他诞生在一艘船上，然后在这艘船因废弃处理而被爆破时，随船灰飞烟灭，同归于尽。这么一个不长不短的生命过程，他用什么来证明自己的存在，证明自己的意义？一个诞生在船上的孤儿，他唯一的工作、唯一的依托、唯一的价值就是弹奏美妙的音乐。除此之外，他几乎没有做什么，也不能做什么。西方很多电影震撼人心的力量来自写一个人的故事，而这个人是一个象征和隐喻。1900可以象征我们整个人类，目前整个宇宙世界只有地球上有孤零零的人类。尽管各种各样的照片似乎已经论证了外星人的存在，但没有经过科学的完全证实。整个浩瀚的宇宙只有地球上有人类，这是我们现在的基本经验，因为大多数人还没有见过外星人。人类如果是孤独地被

抛于地球这艘船上，那么这艘船航行的几千年构成了我们人类的文明史，相当于1900在这一艘船上弹奏出的美妙动人的音乐。这音乐就是人类的文化创造。各民族世世代代创造自己的文化，就像1900弹奏出一曲一曲美妙的音乐。我们现在没有找到外星人，没有找到其他星球生存的生命来作伴，所以不存在走出地球去学习和生存的问题，因为走出地球同样是令人恐惧的。如果看到其他星球也有生命，我们敢不敢走出地球到其他星球上去呢？我觉得那时候我们可能会成为1900。科学研究已经说明了这么一种猜想的可能性：地球未来将结束于大爆炸。那我们怎么办？是像1900那样与地球同归于尽吗？这很有可能是很多人的选择。因为人类似乎与地球已经血脉相连了。

我觉得《海上钢琴师》风靡世界获得了众口一致的赞誉，除了动听美妙的音乐外，更因为有丰富的含义。人类诞生在被抛弃的状况中，孤零零的，没有依赖，也没有依靠。我们自己给自己起名字叫"人类"。这个名字很重要，我们进行自己的文化创造，每个民族创造的文化是不一样的，所以这个创造叫文化大合唱，或者叫合奏曲，而这个合奏曲将终结于地球的毁灭。

这样去看《海上钢琴师》，那就不是关于1900的故事了，实际上是关于人类的故事，最重要的是1900给我们什么样的启示。1900为什么不下船？他的朋友劝他下船，而且他在船上爱恋的那个女孩也下了船，但是他为什么不下船？他已经走下一半的舷梯，最后又上了船。当他的好友离开他准备去陆地上生活的时候，有一个镜头是很感伤的，那就是1900透过船上的小

第四讲 《海上钢琴师》的个体文化启示

窗口目送着自己的好友离去。他跟他的朋友说，使我不下船的原因不是因为我看到的这些高楼大厦有多么壮观，而是我看不见的东西。为什么1900很关注这个问题？这和我说的人类对未来的迷茫相关。因为1900知道船尾是船头的尽头，船头是船尾的尽头，这个生活圈子他可以很清楚地把握到。钢琴上的88个琴键，每一个琴键他都很熟悉，这就是他的岗位、他的生存空间、他的生存方式。他在这个确定的生存方式、生活环境下可以展开自己无限的创造、无限的想象、无限的音乐创作。也就是说，人类无限的可能性来自一个确定的位置，从而才得以展开。如果没有一个确定的位置，我们就无法展开无限的可能性。我们在忙乱中开始，在忙乱中结束，最后就会产生一种人生的无意义感。凡是认为快乐是最重要的人，人生基本上处在无意义当中。人的特质决定了人的创造性追求是超越快乐的，或者说是超越生存性快乐的，尤其是超越感官性快乐的。船、钢琴意味着一个人可以把握的世界、熟悉的位置、确定的岗位，以此才可以实现超越快感和快乐的自我价值。做自己一直喜欢的事，才会有自己的创造，才能谱写自己最美的乐章。如果我们没有自己喜欢的事情，那就会忙乱，就会不停地寻找，不停地尝试，而且不知道最后的结果是什么。1900说他不适应那种生活，他喜欢在确定的环境中弹奏属于他自己的音乐，所以音乐就是他唯一喜欢的事。如果他走向了陆地，那么他不知道自己该往哪里前进，这象征着一个人离开自己喜欢做的事情就会有茫然的恐惧感。1900最后没有下去找他心怡的女孩，没有听他朋友的劝告去到

突围传统观念的影视作品

陆地上通过弹钢琴赢得声誉和金钱,因为他只是喜欢弹钢琴,并不是想通过弹钢琴去赚钱。这也是我一再强调的人要有自己的爱好,在学术这艘航船上,我最喜欢的事情就是建构我自己的思想理论。

按照1900的视角和坐标去看人生,处于不断选择中的人生就可能是最糟糕的人生,因为选择往往出于利益的考虑,而利益的考虑永远是不稳定的。把所有精力都放在利益的选择上,文化和艺术就会成为工具。所以说,这部电影是一部后现代浪漫主义作品,用来解释爱自己的确定之爱是非常合适的。1900的爱情不光是在船上邂逅了一个女孩,他和音乐更是一种他可以把握的爱情,这种爱情最后还占了上风。爱情的标志就是和爱的对象能一体化,1900和他的音乐是一体化的。虽然1900觉得他在船上邂逅的女孩喜欢他,他也喜欢这个女孩,但女孩没有给他任何承诺,这是他感到不确定的方面,这也让1900感到恐惧和犹豫。爱绝对不限于男女之间的爱,爱国家、爱民族、爱人类同样是爱。如果男性和女性把男女之爱当作最高的存在价值,那必然不可能实现对国家、对民族和人类的爱。至高无上的男女之爱是自私的。对国家、对民族、对人类的关怀所体现出的爱和投入,如果和男女之爱产生矛盾,并且为解决这个矛盾我们放弃了前者,那就是自私之爱。爱情绝对不仅是两性之爱,爱的范围是非常广泛的。如果我们理解这一点的话,就可以理解1900为什么放弃他的这种朦朦胧胧的爱的感觉。他放弃的是下船,我相信他对这个女孩的感觉还是会放在心里的,也会时常

第四讲 《海上钢琴师》的个体文化启示

想到她。这就是男女之爱的主要方式。因为演奏音乐是他的最爱,是体现他生命价值的爱,是他整个人生的依托;而男女之爱只是他人生中擦出的一道或许会永不熄灭的火花而已。

爱是什么?爱情在本质上就是一种体验,这种体验说得具体一点就是心动过、不忘记,而且想起时有心醉和甜蜜的感觉。想念一个人其实就是爱情的一种展现方式,一旦两个人在一起了,这样一种爱情方式就容易消失。因为在一起生活的双方的矛盾会多起来。生活不是靠爱情,而是靠理解和宽容。两者对情感生活的理解不一样,以婚姻为目的和以性为目的的恋爱都属于把爱情当作工具,不会重视男女精神情感交流中的体验,在此意义上这样的爱情生活的质量基本上是不高的。

我这样说就是在解读1900式的这种爱情对我们的重要性,因为我们很容易用占有的方式来考虑和一个人恋爱交往的性质与目的。如果1900以占有为目的,他肯定会去追寻那个女孩;如果《廊桥遗梦》中的罗伯特以占有为目的,他就会把弗朗西斯卡带走,或者弗朗西斯卡可以离家出走。如果《泰坦尼克号》中的杰克也是以占有为目的,他又会怎么样呢?

把生命能量发挥到极致的自由

　　说起"自由"这个词,我们一般理解就是自由自在地生活,可以自由选择,可以随心所欲,这样一些概念和范畴往往体现出我们对自由的理解。1900 选择生活在船上,他是否自由?如果我们把自由理解为身体的自由,就会觉得 1900 是不自由的,自由好像需要更广阔的空间。如果我们把自由理解为精神自由,那么我们也看不出 1900 的自由意识。因为船以外的世界根本吸引不了他,他也从来没有认为船上的小天地束缚了他的精神世界,甚至他的精神世界似乎并不存在不自由的问题。船上的环境容得下他的钢琴,他想弹什么就可以弹什么。1900 的自由,既不是精神上的自由,也不是身体上的自由。他选择不下船,完全来自他生命内在的自我实现和自我沉醉,这构成了

第四讲 《海上钢琴师》的个体文化启示

1900在自由问题上的最高境界：生命能量的极致展现才是自由的本体。弹最后一曲的1900把曲子弹得非常疯狂、非常有力量、非常灿烂，这意味着这种生命状态和三十多岁就画出燃烧的向日葵的凡·高是完全一致的。我们每一个人其实都存在着把自己生命能量发挥到极致的可能性。这个自由是不受地位、身份、身体自不自由、精神自不自由的限制的。没有任何力量可以阻挡这样一种自由；而把生命的能量发挥到极致是人的生活意义，这也是司马迁的自由之体现。因为有了这样一种发挥，就可以死而无憾了，人生的本体是生命的灿烂。这就是1900最后选择在船上等待爆炸的原因，也是美国作家海明威决定自杀的原因，同样也是日本作家三岛由纪夫选择自杀的原因。创造过辉煌的作家是最容易自杀的，因为余生中他们不能让生命再如此灿烂了，就会有一种活着的焦虑和恐惧。对三毛来说，人生和艺术是一体化的，她和荷西在一起就是她人生中最辉煌的乐章。如果乐章不可能延续下去，不活比活着似乎更好。

如果人类历史是1900弹奏的钢琴曲的话，那一件又一件伟大的作品就是人类历史记录下来的音符，除此之外，人类历史几乎一切都是零。统治时间的长短不能说明政治的辉煌与否，一个人是否长寿也不能说明生命的价值。地位、身份、钱财的唯一的意义就是让人活得舒服一点儿、快乐一点儿，但是这些东西都进入不了历史，不能成为1900短暂生命中的那些灿烂的音符。我的人生理想也是这样：建立自己的思想理论去影响世界，让自己的作品能进入中国现代思想史，只要一篇或者一个观念就

够了。什么是最高的学术？那就是文章在几十年甚至几百年后仍被人谈论、引用甚至是运用，它可能不会获任何奖，不会拿到什么重大项目，但是它能不断被人引用和谈论，我追求的就是这种自由的境界。这才是自己真正的精神家园。

托纳多雷的《海上钢琴师》是可以进入世界电影历史的，因为1900的自由是灿烂的。曹雪芹的《红楼梦》也是无法超越和替代的，中国人说到中国文学的时候，无不以《红楼梦》而自豪。我们每个人活着的意义就是产生一部自己的《海上钢琴师》，或者为此而努力。像1900这样，有自己的人生追求，就可以突破各种诱惑。

我们欣赏各种各样的电影，旨在通过一部部电影，从各种角度提高分析这个世界的能力。导演通过《海上钢琴师》想告诉我们的是：在一个迷惘的世界中，只有通过自己确定的目标，把生命能量发挥到极致，我们才能获得一种无意义世界中的有意义感。一旦获得，生死、利益、甚至爱情都不能左右我们，我们会很幸福，也会很宁静，这是一种非常强大的生命力量，一种我们多数人可能都没有意识到的力量。

突围传统观念的影视作品

第五讲

《一次别离》：
东方内部的文化差异

古老文明的现代性问题

《一次别离》这部伊朗影片获得了一系列大奖,是最近几年伊朗影片走向世界而且被西方承认的优秀电影。东方文化面临着现代性的问题。现代性必然与传统文化产生多种层面上的冲突。如何表现这样的冲突?我认为这部电影的导演做了比较好的努力。

我们先思考这样一个问题:同样是反映家庭的日常生活,《蜗居》与《一次别离》的文化差异和艺术差异在哪里?我说过,好的文学作品不单是真实地表现日常生活中各种欲望的纠葛,还要能审视这样的生活,从而提出自己独特的问题。《一次别离》能审视日常生活欲望,我认为这是一部具有穿越日常欲望品格的电影。

第五讲 《一次别离》:东方内部的文化差异

这部电影是以一个文化象征性事件为中心展开了家庭矛盾和纠纷。纳德和西敏是夫妻,西敏想送孩子到国外去读书,这和中国的很多家长是完全一致的。为了送女儿出国,西敏办好了签证,准备出去定居,这是一种比较倾向于现代性的教育的欲望。相对来说,西方的教育观念、文化观念更先进,更能体现出现代性的内容,所以向西方文化学习,接受西方文化的教育是整个东方文化的一种趋势,这是完全可以理解的。但问题出在哪里呢?

在送女儿出国的问题上,纳德和西敏发生了冲突。纳德的老父亲得了老年痴呆症,生活不能自理,为了照顾父亲,纳德不能离开。有人说纳德可以把他父亲送到医院,为什么一定要把他留在家里呢?这和东方的传统伦理文化相关,所以纳德不愿出去,与妻子发生了争执和冲突。影片一开始就展开了传统伦理文化和接受西方教育之间的冲突与矛盾。

相比之下,《蜗居》基本上没有表现东西方文化的冲突。全家上上下下都是围绕房子问题——日常生活的欲望来展开纠葛的,而海藻的爱情生活也成为这个家庭的生活欲望的工具。在这个意义上说,《蜗居》没有对日常生活欲望进行审视和放大,并把它与文化问题联系起来。今天的中国人某种程度上正陷入一种欲望和责任的矛盾中,但是我们的电影基本上没有关注这个问题。我们在《蜗居》中的海萍、海藻身上看不到对中国文化、对东方文化的忧虑和责任,哪怕是用一种很隐喻的、隐晦的方式表现出来的忧虑。而在《一次别离》中,家庭的矛盾就是文

突围传统观念的影视作品

化的矛盾,也就是说通过日常的家庭矛盾揭示了东西方文化之间的冲突。比如中国人会说"父母在,不远游",即便出走也要有理由。纳德不同意西敏为了孩子出国就要放弃他的父亲。

纳德代表着伊朗人对伊朗国家和伊朗文化的责任。纳德患有痴呆症的老父亲有一个象征意义:伊朗国家的象征或是伊朗文化的象征。但是这个文化在今天的全球化时代已经称得上老态龙钟了。以西敏为代表的群体正在进行着对它的一次别离、告别,这可以说是一种文化危机。纳德认为自己有责任对此进行拯救,所以我觉得纳德的坚持应该是值得高度肯定的。这种肯定的意义在于:现代性是否必然要放弃传统伦理文化?电影表现了现代性的生存欲望与守卫古老的东方文化之间的冲突,这种冲突是有艺术穿透力的。借家庭矛盾这个符号表现出更为深广的文化内容,这个冲突意味着危机中的东方文化还有人在坚守、在守护,比如纳德。而西敏基本上代表着向往西方式生活和教育的人群,因为古老的文化生活不能满足其日常欲望。我觉得这是通过艺术的视角,来体现文化价值差异和文化价值冲突的一部作品。

《一次别离》是对守护东方文化和放弃东方文化的同时审视。西敏代表着对自己祖国和文化缺乏责任感的一代人,是只考虑自身利益的一代人。而这部影片中的宗教文化主要体现在女佣身上。西敏因为女儿的教育问题向纳德提出了离婚,然后在离婚事务所中,两个人争执了半天,调解师认为离婚理由不充足,没有同意他们离婚。西敏气得就回到娘家去了,之后女儿陪

第五讲 《一次别离》：东方内部的文化差异

着纳德照顾爷爷,故事由此展开。

有人觉得西敏应该留下来,因为她女儿是想要留下来,想和父亲、爷爷待在一起的。女儿在学校的成绩特别好,不用出国就能够接受很好的教育,能在国内读一所很好的大学。还有人认为纳德也有问题。他太固执于自己的想法,坚持留下来的理由似乎并不充分。

影片中西敏基本上反映的是一种生存欲望——让孩子过现代化生活、接受更好的教育的欲望。这是通过西敏不太愿意陪自己的丈夫来赡养老人这么一个细节表现出来的。从责任的角度来看,连自己的家人都不愿意去赡养,可想而知,对群体、对祖国、对自己的文化,就可能更没有责任感了。因为对自己家人的责任实际上就隐含着对国家、对民族的责任。

无论是接受先进的教育也好,或是其他方面也好,都不能间接地抛弃传统文化、抛弃家庭、抛弃丈夫、抛弃这样一种责任感。因为这种责任本身就是现代教育的内容之一。西敏想送女儿出国读书,那只是对于自己孩子接受更好的教育的责任,而她没有思考出国读书是否就是对孩子教育责任的体现。重要的是,呵护孩子是母爱的本能,这种本能是不需要理由的;而对亲人和他者则不受本能制约,所以更能体现出责任感。这部影片获奖后,导演在接受采访时认为影片中的别离可以做多种层面上的理解和体验。

通过日常生活冲突让人联想到丰富的文化内容是好作品的一个基本特征。作为媳妇的西敏至少应该体现出在女儿和纳德

突围传统观念的影视作品

父亲之间做选择的矛盾,但这种矛盾似乎在西敏身上看不出来。西敏认为照顾纳德的父亲只是纳德的事情,与自己可以无关,照顾纳德似乎也不再是她的责任,以致发展到要离婚,这是对夫妻亲情的疏离。此外,纳德雇了女佣来照顾自己的父亲,由此展开了中产阶层和底层贫民在价值观上的冲突与分离。照顾他父亲的是底层贫民,这象征着伊朗及其传统文化已经沦为最底层,底层还保持着某种宗教信仰,而精英阶层更倾向于计较利益得失。另外,当孩子告别朴实的童年,开始为了父母而进入谎言的世界,也可以意味着一种别离——对天真生活的疏离。这种多层次的别离使得影片取名叫"别离"似乎更为恰当。总体上,影片是将传统与天真、爱情、亲情、底层、国家、责任联系起来,这种传统应该在利益面前依然无所动心,但如今的现实却并非如此,洞悉危机的根源成了影片让观众思考的契机。夫妻最后离婚与否,与其让法院判决,不如让观众判决,这样就从象征意义上产生了伊朗文化走向何方、东方古老文化走向何方的问题。我觉得应该用这样一种眼光和思路去看待作品的艺术性。好作品不仅仅让人产生共鸣,还必须让人思索。在这种思索中我们可能会得到启示,甚至会产生心灵强震。

《一次别离》如何面对欲望？

　　《蜗居》和《一次别离》的差异在于《蜗居》能让我们产生强烈的共鸣，让我们每一个人都想到自己为房子问题去挣扎奋斗的生活。但是除此之外，我们很难看到《蜗居》中更丰富的文化内容，更看不到文化的启示性内容。比如，大学生海萍某种程度上和邻居老奶奶构不成严格的区别，其人生目的都是围绕房子在奋斗。如果是《一次别离》的导演执导这部电视剧，就可能会把海萍和老奶奶的关系放在不同的文化关系中去思考。因为海萍是大学生，是知识分子，知识分子和底层百姓在房子问题上，除了共同的欲望外，还会有怎样不同的价值取向和价值差异？海萍的丈夫坚持不买大房子，认为只要能住就行，为此和海萍的价值观产生了冲突，但他基本上是依附于妻子的，就没有反映出

突围传统观念的影视作品

不同文化观念对生存欲望的态度。舍弃了不同人物可能会形成的不同价值取向的矛盾，就使作品的立意浅显单一了，表现的只是为买房付出了一切的问题，这是我认为的《蜗居》所存在的不足。

《甄嬛传》某种程度上也是这样。为权力而奋斗，在生存层面上是完全可以理解的，但是权力与超越权力的爱情、友情之间的矛盾冲突在电视剧中没有很好地展开，在甄嬛身上也看不出爱情、友情与权力纠葛的脉络。果郡王也好，沈眉庄也好，温实初也好，华妃也好，似乎都是围绕着甄嬛的计划在运行的，当然也是可以被随时牺牲的。你死我活构成了甄嬛全部的生存哲学后，观众当然就看不出甄嬛从朋友和劲敌身上能获得什么样的启示和震撼。甄嬛与周围的人没有构成复杂局面，大大降低了在权力斗争背后可能具有的不同文化价值的冲突，这也是我对这部电视剧持保留态度的原因。

《一次别离》的导演只想把东西方文化的冲突通过家庭生活中的矛盾展示出来，然后提供观众多种阐释的空间。我们可以同情西敏，也可以同情纳德，还可以同情女佣，因为所有人都是善良的，没有坏人，但各自有各自如此去做的理由，这可能就是不同文化对生存欲望的不同理解。西敏和纳德是两个主要人物，他们的冲突究竟是什么，怎样才能得以解决，这才是最能引起我们思考的。

在这部作品中，矛盾冲突体现在各种结构关系中。其中女佣和纳德之间有过严重的冲突。大致的情况是女佣有事外出

第五讲 《一次别离》：东方内部的文化差异

了，她辩解说因为外出的时间是很短的，就把纳德的老父亲用绳子绑在床头上，结果老父亲跌到床下，恰巧纳德带着女儿回来时看见了这个情景。纳德愤怒极了，当场就想把女佣赶出去。这个女佣已经怀孕了，她是瞒着自己的丈夫来做女佣的。在推推搡搡之间，女佣没有站稳，就跌下了楼梯，导致流产。此外，女佣问纳德要工钱，纳德也没有给她，因为他觉得女佣差点把老父亲的命弄没了，甚至还怀疑女佣拿了他的钱。这时，女佣用宗教的戒律来做保证，发誓没有偷钱。

整体上，纳德所代表的是一个相对来说富有的、受过教育的精英阶层，他对底层的轻视是明显的：只有底层的人才会去偷钱。女佣则代表着底层群体，她的丈夫到处找工作，欠了一屁股的债，准备到纳德家来打工的时候还被女债主控告，结果被抓走了。所以，每一分钱对他们来说都是非常珍贵的，但是他们没有偷钱，也没有企图多赚一分钱，这又是为什么呢？

伊朗底层民众与宗教文化最为亲和，宗教文化中偷东西是犯大戒的，这是他们的底线。触犯了底线，是要受诅咒的。在宗教的戒律中，不属于自己的一分钱都是不能拿的。

这部影片能触动人心的地方就是一个底层老百姓也是有底线的，所以女佣对在法庭上说的谎话一直感到良心不安，始终感到她信奉的教义要谴责她，要诅咒她，最后她还是翻供了。影片中的女佣被纳德冤枉的时候，实际上是非常可悲的，因为纳德真的是错怪了她。这件事让我们看到伊朗的知识精英和底层百姓在底线问题上的价值取向与思维取向的分野。

突围传统观念的影视作品

但纳德又是一个复合体,导演提出了更深的问题:守护着老父亲的符合传统伦理文化的纳德,为什么会怀疑女佣偷他的钱?导演回避了对纳德为什么会怀疑女佣偷钱的剖析。我认为一个人在某方面自己没有底线就很容易怀疑别人在这个方面也是没底线的。也就是说,在对人的底线问题上失去了信任,当然会怀疑所有人。这也可以理解为伊朗的知识精英对底层百姓并不是很理解,同时也暴露了知识精英可能疏离了宗教文化,因为他不再相信底层百姓。他认为底层百姓来打工就是为了挣钱,那么尊重底层百姓的生存权就被放逐了。这正好说明了知识精英的世俗化问题,这种世俗化同样是西敏一定要把孩子送出国并且陪读的原因。父母让孩子说谎,而女佣教育孩子不能说谎,在这种反差中,我认为导演暴露的就是知识精英在这个问题上可能还不如底层百姓有教育人的资格。和底层百姓分离的根源在于知识精英已经逐渐疏离了伊朗的文化。不能拥抱自己的优秀文化,也就不能称为是真正的精英了。如果纳德守护老父亲是坚守了伦理,但是却失去了信仰层面的底线,那么这是伦理与宗教信仰的分离。

东方超世俗的启示

　　这部影片还能让我想到世俗与超世俗的关系。我有个留学生是伊朗人，我跟他聊过伊朗文化。伊朗文化和中国文化相比，具有超世俗的力量。好比这个女佣，因为有底线，所以不义之财她是绝对不会去拿的。在整体上，这样一种超世俗的精神文化在影片中体现得淋漓尽致。我曾经阐述过我对中国的超世俗的一种理解：由于我们没有宗教文化，超世俗应该是不受世俗欲望支配的。如果我们只是受世俗欲望的支配，那么一切都会成为世俗欲望的工具。这叫经济搭台文化唱戏，也就是说文化必须能赚钱。我认为中国今天很多地方的文化复兴都是为了赚钱，旅游景点也好，老城区的改造也好，恰恰轻视了文化。文化本身是一种超世俗、超欲望、超利益的力量，为此我们只能尊敬

它，而且文化能让全世界尊敬。我曾经说古今中外的文学经典和文化经典都是让人尊敬的，而不是能换来利益的。经典的唯一功能在于启示性，但这种启示性不能换饭吃，越是经典就越是没有现实的功用。所以《红楼梦》只是能让人的心灵获得归属。

在《一次别离》这部影片中，伊朗的宗教文化和伦理文化体现出制约个人利益与欲望的力量，最后产生了世俗和超世俗的矛盾冲突，在分离时充满了紧张与纠葛的意味。分离无处不在，别离无处不在，但又不能完全分离。所以，影片叫《一次别离》，这只是一次别离的努力！现代化固然具有尊重个体利益和国家利益最大化的功利目的，但现代化又同时伴随人类如何过一种理想的审美生活的反思。活是一种世俗化的考量，可以追随和学习西方，但活得好而且受世界的尊敬就要进行文化现代化的建设。这不是守着传统文化抵御西方，而是创造自己的现代东方文化，与西方文化、传统文化、他国文化展开对话。在这个纬度下，伊朗艺术家的思考同样值得我们重视和审视。

去过西藏的人就能很鲜明地感受到文化突破世俗欲望的力量。在藏族文化中用钱是不能感化当地人的。我在拉萨的一个小饭店吃饭时，我跟老板的聊天就很有意思，似乎有没有人来吃饭、赚不赚钱他都是无所谓的。开饭店只是他的一种生活，他想的并不是怎么赚钱。他心态安详、表情安静，似乎守卫着一种圣洁的、纯净的饮食文化。这与我在希腊时感受到的文化很接近：希腊人对经济指标根本不感兴趣，希腊青年更愿意花时间在街头弹琴唱歌。

第五讲 《一次别离》：东方内部的文化差异

　　文化的力量不能用世俗的意义去衡量。在这一点上，日本文化同样值得我们尊重。但是中国的现代文化建设并不是学习任何宗教文化，我们要考虑自己的超越世俗的方法、观念和内容，这才是哲学要有原创性的理由。因为儒家的世俗文化是不可以告别的，而只能去改造它。脱离儒家文化和道家文化，另建一种文化是不可能的，这就和传统分离了。因为中国文化是整体性的，我们要在深层结构上对其进行改造，当然也不可能用西方文化、伊斯兰文化或者日本文化来改造它，那就不是整体性的了。

　　日本的电影、韩国的电影、伊朗的电影有一个共同点：信念也好、底线也好，都不是世俗、欲望、利益可以衡量的。西方的电影总体上是用二元对立的思维来解决超世俗的问题。通过《一次别离》，我觉得东方的电影会对我们有更丰富的启示性。

突围传统观念的影视作品

第六讲
《天堂电影院》里的爱

男女之爱和自我实现之爱的对话

托纳多雷的电影《天堂电影院》是一部著名的影片,获得全世界观众的喜爱。我们今天以讨论的方式展开对这部电影内容的分析。网上是这样介绍这部电影的:"意大利南部小镇,一个古灵精怪的小男孩多多喜欢看电影,更喜欢看放映师艾佛特放电影,他和艾佛特成了忘年之交。好心的艾佛特为了让更多的观众看到电影,搞了一次露天电影,结果胶片着火了,多多把艾佛特从火海中救了出来,但艾佛特双目失明了。多多成了小镇唯一会放电影的人,他接替艾佛特成了小镇的电影放映师。多多渐渐长大后爱上了银行家的女儿艾莲娜,一对小情侣的海誓山盟被艾莲娜的父亲阻挠了,然后多多去服兵役,而艾莲娜去念大学。伤心的多多在艾佛特的引导下离开小镇,追寻自己生命

第六讲 《天堂电影院》里的爱

中更大的梦想……30年后,艾佛特去世,此时的多多已经是功成名就的导演,他回到了家乡,看到残破的天堂电影院唏嘘不已,居然意外地遇见了艾莲娜,往日种种真相大白后他们如何面对?"

有人说电影最后,艾莲娜放弃了爱情,因为她已经结了婚,希望多多不要再去见她。多多在成名以后也见过很多的女人,但可能都没有像他和艾莲娜在一起时的冲击大。我觉得艾莲娜还是爱多多的,艾莲娜最后说过去的一切只是一个美丽的梦,说明这样的爱是可以放在心里的。多多也很留恋那段感情,但他想把爱变为现实。我认为多多对艾莲娜爱得多一点,如果艾佛特没有把那张纸条藏起来,而是告诉了多多,多多也许就和艾莲娜过上小日子了。但是那样一来,多多会不会就成为老放映员艾佛特?

为什么多多会选择当天堂电影院的放映员,是因为这能给很多的人带来快乐,这个天堂电影院几乎是西西里岛小镇上让人们唯一感到欢乐的园地。艾佛特的人生观是给大家带来快乐,所以他一定要让多多走向更广阔的天地去实现更大的抱负,那就是给更多的人带来快乐,这其实也包含了人类之爱,而不仅仅满足于自己的婚姻幸福和爱情幸福。一个人不能去爱人类,其男女之爱就是一个很小的天地,而爱人类是要靠人的自我创造来实现的,只有自我的创造才是对人类的贡献,这也是老放映员把纸条藏起来的原因之一。

我们在孩童时代多半不会去选择人类之爱、自我创造之爱,

突围传统观念的影视作品

这样的爱是需要引导的。如果我们有自己的意志、自己的思想，就可能会选择大爱。但如果我们还只是不太成熟、不具备个体独立性的人，或者说自我意识还不是很强的话，那么可能就会选择小小天地的爱。

有人觉得多多有两方面的坚守：首先是他对自己的电影梦想的坚守，否则他不会在某种程度上放置他对艾莲娜的爱情，然后出去闯荡，成就自己的事业。其次是他对艾佛特的坚守，艾佛特叫他永远都不要回来，那是叫他去追寻自己的梦想，找到人生的意义。大家是更喜欢在电脑面前看各种电影，还是喜欢《天堂电影院》里的那种环境、那种生活？从天堂电影院的那个小镇发展到今天，我们能够通过电脑看到各种东西，这是不是时代的进步呢？如果是时代的进步，那我们为什么老是在惋惜过去的时光？今天的时代是个体化的时代，而那个时代则完全是集体化、群体化的时代。

有缘的爱就是始终不能忘怀一个人，彼此都互不忘怀，但并不是一定要在一起生活。我们所说的快乐的生活，其实是一个安稳的、小小的和明确的生活环境。如果没有敞开生命状态，我们就会很喜欢这样的小窝，但这样的小窝是弱不禁风的。世界一旦变得大了，我们就变得忙乱了，常常不知所措，只好随大流。而1900的世界虽然也是小小的，但他的生命状态却是敞开的，在钢琴的音乐声中，以及在他和各位船员的关系中，他其实已经获得了很多创造性的快乐，弹钢琴对他来说不仅仅是过日子的方式。

什么是男女之爱的暂时放置？

《天堂电影院》与《海上钢琴师》在电影的表现形式、表现内容上比较接近，在爱情问题上体现出导演一致的观念和思想。对自我实现的爱和对异性的爱，在多多和 1900 身上都显现了出来。实际上多多与 1900 都是暂时放置了对异性的真挚美好的爱，没有追随异性的爱去走自己的人生，所以他们才实现了辉煌的自我创造的人生，体现出对更多人的爱和关怀。某种意义上，这有一点类似于"小我"服从"大我"的观念，但这个观念并不准确。因为"大我"不一定是爱，"小我"也不一定是真爱。爱的性质主要不是利益关怀，而是对爱的对象的精神和心灵的关怀，甚至也影响着爱的对象去产生这样的爱。关怀人类不仅仅是关心人类的吃饭问题，而更是关怀人类的精神世界和心灵依托。利

益属于生存层面的,爱属于存在层面的,与价值依托有关。"小我"可能是自己的利益,"大我"也可能是国家的利益,所以这与真正的爱并没有必然关系。这不是说爱情中没有利益关怀,而是利益在爱情中是一种材料性的存在,材料的多少和有无都不起决定作用。所谓"爱的超现实性",就是把现实的利益关怀转化为材料性的存在,可有可无,可多可少。导演体现出了西方艺术家的一种非常可贵的宗教性的审美情怀,这种情怀就是对人类的爱。

1900是通过88个琴键实现了自己辉煌的音乐创造,让船上的人得到心灵激荡和审美愉悦,而且他也很满足于此,这并不妨碍他对异性产生爱的冲动。但是当两种爱有可能产生矛盾的时候,只能选择一种,另一种就被牺牲了,这种牺牲是"暂时的放置",不等于不爱了。1900没有跟着他心爱的人下船,所以也可以理解为暂时放置了异性之爱;而多多是在有些不太情愿、恋恋不舍的状况下离开小镇的,所以还不能理解为是牺牲异性之爱去追求事业之爱。那时候他还不可能有明晰的事业之爱。但是多多在不确定艾莲娜是否真的不爱自己的情况下离开小镇,也可以理解为一种男女之爱的暂时放置。暂时的放置意味着多多只能把爱放在心里。

有人说如果艾莲娜收到那张条子,多多没准就会和艾莲娜在一起过幸福的生活,这是有可能的,但这种幸福只能是男女之爱产生的幸福,多多的人生追求就不可能有一个更广阔的天地了。虽然在小镇放电影也是一种爱,也需要爱的投入,但这种爱

第六讲 《天堂电影院》里的爱

是老放映员人生的重复。我想,导演通过艾佛特这个角色帮多多完成了自我成长,这种让多多成长的爱对我们是有所启示的。这种成长的爱就是如何爱更多的人而暂时放置少数人。两个人的爱情尽管真挚美好,但是在人类之爱面前,就有可能会显示出它的自私。一般说来,自我成长、自我创造的爱与男女之爱可以是不矛盾的,但爱的性质在于奉献和投入,所以两种爱会经常产生矛盾。老放映员独身一人,他把全部精力放在放电影和培养多多上。如果老放映员也有家庭和儿女,那就会分散精力和时间。我们在理论上一般倾向于专一的爱,但专一的爱可能意味着放置其他爱的责任。在此意义上,专一的爱也是一种自私的爱。无论一个人把爱全部放在家庭上,还是放在个人的利益追求上,都属于自私的爱。这就是老放映员为什么把纸条藏起来的原因。

由于每个人都是人类的一分子,所以我们不仅属于父母和爱人,不仅属于家乡和小镇,还属于更广阔的群体。这种意识是中国人缺乏的。我们小时候看不见更广阔的天地,所以总是会以为亲人、爱人和家乡就是我们的全部世界。这样的世界观造成我们的生活在小天地里的循环往复,而循环必然走向衰落。这就是中国文化在封闭中走向衰落的一个原因。"这个小镇是要受诅咒的",这是老放映员对小镇和自己人生的预感。在这样一个小小的世界里循环地生活,衰落是不可避免的,人们也会逐渐失去爱亲人、爱人和家乡的能力。因为每个人都是类的一分子,所以小镇的衰落必然会影响每一个人的幸福。古今中外

突围传统观念的影视作品

很多伟大的政治家、文学家、艺术家都是以天下为家的,因此才对人类作出了杰出的贡献,进而才能更好地关爱亲人、爱人和家乡,这也是多多回到家乡后能够更有能力地去关爱父母和爱人的原因:没有一个父母或爱人会因为自己的孩子或爱人被更多的人爱慕而不感到幸福,哪怕他们的生活依旧很简朴。

一个人走向更广阔的天地,看起来会暂时搁置对亲人、爱人和家乡的照顾,但这是每个人都应该有的对人类的爱的责任。就像韩国电影《出租车司机》里的主人公一样,在需要关爱众多生命时,他暂时放置了对女儿的爱。

在爱的选择上,女性和男性可能会有差异,这是生理和心理差异造成的。女性一般会首先选择异性的爱,因为女性相对来说把建立一个完美的家庭当作自己的梦想,这样有时候对人类之爱就不能理解了。艾莲娜大概就是这样的,而且有了异性之爱以后,伴侣对事业的爱有时候会成为女性埋怨的对象。当然这也不能一概而论,战争年代很多中国女性舍弃小家庭投身革命事业,一直是被我们解释成为一种大爱。但这里的前提是小家庭之爱在战争中是得不到保护的,所谓"没有国哪有家",投身革命是为了每个小家庭都能过上好日子,所以这不能简单地理解为舍弃小我之爱。但这部影片提出的不是"先有国再有家"的问题,多多离开小镇不是投身革命,而是实现自我创造。言下之意是,在小镇放电影不是最大限度上的自我实现,这是老放映员究其一生得出的人生总结。

影片中多多对艾莲娜的那份真挚的爱情,相当执着,但如果

第六讲 《天堂电影院》里的爱

和艾莲娜结婚，多多还会不会离开小镇去追求更大的自我实现，可能就会成为一个问题。真正的爱情是忘我的，而且与婚姻不能混为一谈。正是在这层意义上，艾莲娜对多多有的是一种怀念，她很可能已经放下了这段爱情，因为她告诉多多过去的一切只是一个美丽的梦。仅此一点，也许可以说明艾莲娜与多多的爱是不对等的。这种不对等，决定了多多具有爱的能力，而艾莲娜却不一定具有这样的爱的能力，即真正的爱情不会因为与另一个人结婚就不爱原来的所爱了，而只能说是暂时放置。一旦某一天他们再相见，爱情之火也许还是可以燃烧的，彼此的心灵还是能感受到浓浓的爱意的。因为多多真心爱艾莲娜，所以他可以站在艾莲娜的窗下苦苦地等待。30年后，多多再一次回来找艾莲娜，并没有因为过去的一切只是一个美丽的梦而放弃爱情，尽管当年的失约是因为老放映员将纸条藏了起来，但在偶然中却有必然：多多感受到艾莲娜爱得不坚定，他才有可能下决心离开小镇。

爱是一种素质，也是一种能力，如果一个人不能真爱自己喜欢的事业，那么他也不可能真爱自己喜欢的异性。古今中外，无论是凡·高、毕加索，还是尼采、爱因斯坦，在爱的问题上他们都是疯狂的。爱因斯坦对爱米列娃说："想你是唯一让我觉得生命是真正有意义的事，要是思维也能有一点生命，有血有肉，那该有多好！上一次，当你允许我以自然创造的那种方式贴住你亲爱的娇小身躯时，那是多么美好啊！为此，让我温柔地吻你，你这个甜蜜的灵魂！"有的时候我们会发觉男女爱情中有很多

不符合常理甚至伦理的状况,这正是爱进入了非理性的状态。

　　大家说到"爱"这个词,往往界定在男女之爱上,这是很狭隘的看法。一个人对世界有很多种的爱,尤其对自己所属的民族、国家的爱。我们过多地考虑自己小范围的男女爱情时,那么就会对更大的爱不关心了。在此意义上,儒家的"切问近思"应该改造为"切问远思"。多多和1900对异性开始时都是真爱,但是通过暂时放置而将爱珍藏了起来。

什么是一见钟情的爱？

多多和艾莲娜算不算一见钟情？多多是怎么喜欢上艾莲娜的？肯定不会仅仅是因为艾莲娜长得漂亮。一见钟情严格来说有两种：一种是因女性的漂亮或男性的帅气而打动对方，这和爱情没有多少关系，往往是性爱冲动，因为漂亮和帅气的人有很多。另一种是被一种气质所蕴含的美触动了，男女双方内在的审美涵养发生碰撞，就很容易产生爱，让人不能忘怀。但即便如此，一见钟情也不能算是真正的爱情，交往非常重要。交往可能会使一见钟情的感觉慢慢地就没了，但也可能会升华为精神、心灵的契合与振动。所以我认为，多多对艾莲娜有一见钟情的成分，他们也有交往，哪怕是一两句话、一个眼神，这也是一种交往和交流。

突围传统观念的影视作品

我说过性爱、爱情、婚姻三个观念是并立的。性爱往往和一见钟情有关，但是在交往中有可能会升华成爱情，也可能会倒退为纯粹的性。影片没有写两个人彼此占有后的不分离，而是写非占有性的美好追求与允诺。有人说要保存爱的美好，不是两个人在一起就要有性爱，因为性爱容易使女性产生爱的心理依附。没有独立品格的女性很难保持一种张力，这种张力才能超越现实。在此意义上，我们以前常说婚姻是爱情的坟墓，就是指把爱情现实化以后就没有张力了。也就是说，两个人要保持彼此之间的某种神秘感和审美魅力，占有性的关系是很难做到的。保存爱的方式，有的时候越宽松越有距离感，也就越容易伸展。这也就类似于我的一个看法，在今天这个相对来说可以随心所欲用钱来满足自己的时代，一定要给自己增加点艰难感。用木心的话说，这是认认真真地生活。认真的生活是体验性的生活，而不是舒服的生活。爱也是体验性的而不是舒服的。

影片中不断闪现的各种接吻镜头其实是在表达各种不同的爱，而教会控制下的电影放映是不能表达这样的爱的。所以在人类文明的进程中，有的时候爱变得越来越疏远，一个最明显的迹象就是现代人不大喜欢谈牺牲，不大喜欢谈爱了。因为爱已经被异化成"恋爱"，或者异化为"得到"与"失去"，异化为"性占有"和"性依附"。《堂吉诃德》之所以是世界上最伟大的小说之一，是因为堂吉诃德在世俗的眼光中往往被认为是一个笑料，而看不到他所代表的那个时代体现出了人类最伟大的爱的精神——牺牲。"中世纪是黑暗的时期"这句话之所以是肤浅的，

第六讲 《天堂电影院》里的爱

是因为我们只看到中世纪压抑人性的一面,而没有看到那时候的人为了理想而牺牲的一面。在人道主义和文艺复兴的意义上,我们尊重人性,中世纪在这个意义上是有黑暗面的。但是任何文明都有得有失,有黑暗也有光明,当我们说中世纪是黑暗的时候,我们看不到中世纪的光明。因此,现代个体意识觉醒了,个体权利增加了,而牺牲精神却离我们越来越远了,美和爱也就离我们越来越远了。没有牺牲就没有爱,我们快乐着但也空虚着。今天我们真的不敢奢谈幸福,只有忘我牺牲的人,才是真正幸福的。

我很怀念小时候在农村读书的日子,隔几个月当地的空军驻地就会放一次露天电影,那是让我们这些孩子非常开心的事,从早到晚都兴奋得不得了。晚上我们跟着大人"翻山越岭"去看电影。所谓"翻山越岭"就是要经过很多坟场。月光下有的坟墓里的棺材已经显露了,似乎可以看到白骨在月光下闪光。但我们一点也不害怕,因为马上就要看电影了。这种好几个月才能等到的一件事情让孩子们感到兴奋和激动。越自由的时代可能就越没有这样的兴奋和激动,而这种兴奋绝对是与幸福有关的。在没有焦虑感、紧迫感、艰难感的生存环境下,人们很难体验到幸福,这就是得到与失去是一样多的道理。让我们选择一两个月看一次露天电影和每天可以在电脑面前看各种各样的电影,我想很多人会选择后一种,但兴奋和激动的体验就再也没有了。我想说的是,一见钟情的体验应该更接近兴奋和激动,只有完全投入和忘我时,才会产生这样的兴奋和激动。

突围传统观念的影视作品

有的时候我觉得房子真的没必要有多大,能让自己展开思绪万千的体验的,就是最好的房子。1900 就是在一艘船上展开人与世界关系的思考,而《天堂电影院》则象征着过去的一个小世界和未来更大的世界的关系。所以在今天这个时代,如果这两部电影可以让我们有所启示的话,我觉得那就是在一个开放式的生存空间里,如何给自己制造一个小的、很确定的空间,让自己的生命能够跳舞,而不是东奔西跑地为赚钱而忙碌着。我们生存环境的恶化不仅仅是因为空气、水、食品,还有我们整个的身心状态。消耗和忙碌使我们远离了诗性,远离了爱,也远离了美。《天堂电影院》等经典作品,我们是可以与之相伴的。西方的人文科学和自然科学之所以是同时并进的,是因为人文科学更多的是以一种审美的姿态去影响自然科学,这才是真正的互动,也才使自然科学产生重大的创造和发明。这就是爱因斯坦不断强调他的相对论与直觉有关的原因。因为审美直觉是超现实的,所以科学的创造发明,缘由在审美直觉。可惜中国科学界很多人并不懂这一点,反而看轻真正的人文。

突围传统观念的影视作品

第七讲
《贫民窟的百万富翁》中的爱

爱情的基础是关爱

印度电影《贫民窟的百万富翁》获得八项奥斯卡大奖,印度的泰戈尔获得过诺贝尔文学奖,所以印度这个国家的文化是值得我们去关注和研究的。

这部电影是英国导演拍的,但是他基本上已经融入了印度文化。如何理解电影的艺术性和独创性?我先问一个问题:爱情的基础是什么?靠爱情是否可以生活?因为影片最后男主角贾马尔要带他的女朋友拉提卡走,拉提卡问他,他们靠什么生活?贾马尔说靠爱情生活。很多中国网友对这个回答都是持反问、嘲讽态度的,他们觉得这是媒体和市场迎合大众的心理制造出的一个爱情神话。他们的看法是:我们无法靠爱情生活,爱情是不现实的。因为爱情是超功利性的,似乎很难靠此生活。

第七讲 《贫民窟的百万富翁》中的爱

在这部影片中,贾马尔和他的女朋友基本上很难把爱情和关爱区分开来。这就是贾马尔最后说他们可以靠爱情生活的一个根本原因。从影片开始一直到最后,关爱无处不在。母亲对孩子、小伙伴对小伙伴、哥哥对弟弟,甚至小时候的男女主人公之间,都存在着关爱。影片中有一个细节:下着大雨时,贾马尔和他的哥哥躲在集装箱的小笼子里,拉提卡远远地站在雨里,贾马尔叫拉提卡过来。请注意,印度百姓或者说贫民窟里的人其实就是靠这样一种关爱生活着的。据说这部影片在印度放映时,很多底层百姓抗议用"贫民窟"这个字眼。在印度人看来,因为他们之间充满着关爱,所以就谈不上生活在贫民窟里。但从物质条件这个角度来看,印度很多地方确实比较落后,某种程度上可以称作"贫民窟",所以影片最后也没有改名字。影片中的哥哥实际上有很多闪光点,他愿意为弟弟牺牲,让拉提卡去找贾马尔,这个举动是哥哥对弟弟的关爱,也是兄弟之爱。当我们说到爱的时候,千万不能仅仅在男女之爱这个层面上去理解它。在我看来,男女之爱如果不建立在关爱和大爱的基础上,那么它是不可靠的,或者说它是狭隘的,是带有占有性的一种自私的爱。

"爱"这个词远远超越"性爱"这个层面。所谓"大爱"更涉及对国家、民族、人类的一种忧思。男性或女性如果没有这种层面上的爱,那么他们的男女之爱就是脆弱的、肤浅的,而且他们的爱会缺乏一种生活上相互关怀的深厚的内容。男女之爱和"大爱"是水乳交融的,当然也会有矛盾。比如一名男性过多地

思考"大爱",或许会被女性怨怼:为什么不关心她?面对这样的情况我们一定要去思考和分析:是暂时顾不上关爱她,还是根本想不到关爱她?男女之间如果能够共同关爱身边的人或更多的人,那么这样的埋怨就会减少,因为这属于一种爱的奉献、爱的成长。

我们说爱的时候,往往在大爱和男女之爱之间徘徊,很少涉及生命之间的关爱,没有以关爱为基础去理解爱情,好像爱情就是男人女人之间的卿卿我我。关爱存在于人与人、生命与生命之间,无论同性还是异性之间。这种爱应该无处不在,那么这个国家和民族生长出来的男女之爱才会有可靠的保障。也就是说,不是以关爱为基础的爱情是很难长存的。现实生活中很多男女朋友分手后,往往会变成陌生人或者仇人,非常冷漠,当我们只考虑自己利益的时候,人与人之间的关爱就会变得非常稀少。张爱玲笔下的曹七巧就是这样的人。《金锁记》中七巧的母亲跟她说,当她抓不住心爱的男人时,就一定要抓住能让她生存下去的金钱。在她母亲的思维中,女人可以依靠的一个是男人,一个是金钱,而唯独没有爱和关爱,即便有也是功利性的,爱是用来占有男人或金钱的工具。在鲁迅的笔下,我们几乎也看不到人群之间的关爱,所有人几乎都是麻木的。而我看这部影片时,察觉到生活中的细节都体现出了印度底层人之间的那种天然的关爱。穷不是生活不下去的原因,失去了关爱才是人生活不下去的主要原因。我认为贾马尔最后对拉提卡说的这句话包含着双重的含义:以体贴和关爱为基础的爱情是可以生活下

第七讲 《贫民窟的百万富翁》中的爱

去的保障,而现在跟黑帮老大生活在一起的拉提卡唯独缺少的就是这种关爱。人生活下去所依靠的东西首先不是爱情,而是人与人之间带有奉献精神的相互关爱,哪怕在雨中为一个陌生人撑一下伞,其实也是关爱的体现。这才是"贫民窟"具有生命力的审美魅力。

其实关爱是人或者所有生命的共同特征。因此,可以把这部电影界定为一部以丰富的爱为内容的影片。关爱和爱情,构成了这部影片中的爱的全部内容。其中最重要的一点就是:关爱当然离不开物质,但不能以物质的多少来衡量。因为对于一个饥饿中的人,哪怕给他一个发霉的馒馍,同样是关爱。

晚生代作家吴晨骏,写过一篇小说叫《梦境》。小说的主人公是一个辞职下岗的独立写作的作家,辞了职以后在南京城南的平民区租了一间房子。有一天他在写作时,楼下的一对老夫妻正在吵架。他很厌烦地出门去了,上了一辆开往南京下关的34路公交车。下关就位于江边码头。以前作家就在下关工作,他就走到了他原来的宿舍,发现他原来住的宿舍已是人去楼空,门是开着的。进去一看,里面空空荡荡的,地上有一根表带,是他搬家时遗漏下来的。他出来以后到对面敲敲门,想看看以前的邻居还在不在。门开了,出来的人不是以前的邻居,而是一个新搬来的住户。他跟人家寒暄几句就离开了。这个时候,天下起了雨,他没有带伞。在雨中他看到34路公交车从身边过去了,忽然他很想赶紧回到那个平时让他觉得很喧闹、很嘈杂但也很温暖的小窝里去。这部作品的情节告诉我们的是:幸福就是

突围传统观念的影视作品

当下的一种体验,其实幸福根本没有标准。对于大雨中没有伞、也上不了车的人,赶上那列公交车早一点回家就是幸福,而生活中的幸福就是由无数这样的细节体验组成的。如果我们把幸福的生活变为一种模式和标准,那就遗漏了生活中每时每刻的、微不足道的、和当下的困境相联系的满足感,我们就是不会体验幸福的人,也可以说是不懂什么是幸福的人。幸福可以无处不在。所以,幸福、满足、快乐都是相对于某种状况而言的。换句话说:想买什么就能买到什么,想要什么就能要到什么,想去哪里就能去到哪里的生活可能并不幸福。因为我们失去了那个因匮乏而产生的需求张力。但是,这种没有幸福感的生活正在成为我们的生活理想。不假思索而随心所欲地花钱,与体验性的幸福是两回事。一点一滴的关爱有的时候会让人非常感动。我们不能遗忘了这个层面上的关爱所产生的幸福感,不能把爱仅仅理解为狭隘的男女之爱。我认为这是这部影片给我们的最重要的启示。

贾马尔为什么能获得冠军?

 这部影片是由有奖问答的形式开始的,然后穿插入贾马尔苦难的童年生活的画面。底层少年的苦难,似乎和有奖问答的冠军根本联系不起来,这就是主持人始终怀疑贾马尔作弊的原因。大家十分疑惑一个没受过教育的孤儿为何会答对连博士都没有把握全中的题目,他不可思议的遭遇被揭开了。我想问大家的是:他凭什么会成功?

 一个人的成功不仅与奋斗有关,而且与底层丰富的贴近生活的文化有关,这才是有价值的知识的真正来源。生活中丰富的文化矿产根本不亚于书本上的知识,这都不是死记硬背能获得的知识,像摩罗神右手握着什么,100美元的钞票上是哪位美国总统肖像等这些都不是我们从书本上会刻意记住的,但却是

突围传统观念的影视作品

贾马尔贫困生活的记忆。在这个意义上,生活和社会是一所最好的学校,我们记忆中最深刻的东西都是在生活中不经意积累的,而不是从书本上背诵下来的。此外,什么样的知识才是有价值的?与我们生活经历、生活经验、生活常识没有太密切关系的知识是否有价值?我觉得中国的知识竞赛就存在这样的问题。前段时间有档知识竞赛,是考学生那些极其冷僻的、连评委都不一定能写出的字词。在生活中我们不太会用到的字词值得去记忆吗?真正应该记忆的是我们日常生活中会经常忽略的常识与文化,从而弥补学校课本所学知识的不足。贾马尔的成功启示了我们这一点。对于学生而言,专业书多读一点是可以理解的,但是课余读杂书却同样重要,否则知识积累就是不健全的。知识是整体性的,中国文化尤其重视相互联系、相互影响、相互渗透的知识。知识其实是互相作用的。

有的教授会把"批判创造性思维"理解为用多视角、多学科去理解同一个文本。心理学、伦理学、美学、经济学面对同一个文本,看法不一样,角度不一样,似乎就叫"批判创造性思维"了。我认为这种不同学科的理解是"比较思维""多元思维",而不是"批判创造性思维"。"专业思维""比较思维"和"多元思维"是需要的,但共同点是在既定的不同知识体系下进行的,不可能带来知识批判和知识创造,所以和"批判创造性思维"不是一回事。"批判创造性思维"必须要有自己的问题意识来挑战专业的观念和理论,然后产生自己的观念和理论。"批判创造性思维"常常是用生命的感觉和生活的经验来挑战已成定论的

第七讲 《贫民窟的百万富翁》中的爱

知识与常识。比如"不听话的孩子就不是好孩子"这个判断在"批判创造性思维"下是可以审视的,无论从逻辑上还是生命价值上理解,"不听话"都不一定是带有贬义的。但"听话"教育观,正是我们教育中存在的一个问题,并延伸到电视知识竞赛中。培养学生背诵没有生命活力的知识,同样是"听话"的另一种表现形式,这样我们的教育又怎么能培养出有批判和创造能力的人才?

在这部电影中,贾马尔和他的伙伴从头至尾应该是"不听话"的孩子。这具体表现为不听大人的话。竞赛中贾马尔被控作弊,大家认为底层的孩子不可能有这么丰富的知识;而在这之前一群大人驱赶着这群贫民窟的孩子,黑帮同样也在奴役这群孩子,这里面难道没有隐喻的意味吗?贫民窟里群体性的关爱是怎么启发了知识阶层和精英阶层的呢?这就涉及了我经常说的"艺术穿越现实"的概念。这部影片实际上是用知识竞赛的方式表现底层平民对精英文化的穿越,不仅用了生命之关爱而且用了生命之挣扎的经验。贾马尔成功的奥秘其实就是底层生活经验穿越了精英的书本上的知识。

这部影片在艺术上给我们最重要的启示是:任何东西都可以成为作品的表现内容,关键是我们怎么去理解和表现。我记得俄罗斯有部影片叫《两个人的车站》,表现站台上的一次约会,拍得非常精彩。车站也好,知识竞赛也好,这只是我们看待和理解世界的一个窗口,一定要通过它走向更深广的社会和生活,走向更丰富的世界。"穿越"这个词意味着让每一个局部的

突围传统观念的影视作品

生活细节与整体的生活产生联系,让精英的专业知识和平民的生活知识产生联系。

前些年,韩寒拍了一部电影叫《后会无期》,几个哥们开着车一路上旅行,一路上结识朋友。先不说这部影片的立意很模糊,仅仅就今天青年的日常生活而言,也过于浮泛,多少有些造作。今天大家还愿意再看《贫民窟的百万富翁》,但可能没有那么多观众想再看《后会无期》了。我对韩寒这个作家还是比较看好的,他发表的一些言论和散文有不少独特的见地。比如他对中国作家协会的看法我认为就是很有道理的,但是他导演的第一部影片我却感到很失望。里面的主题曲挺好听,但用的是Arthur Kent 和 Dee Sylvia 的曲子,韩寒重新填的词。这个旋律的歌曲与我们的生活细节和体验有多少关系呢?基本上是编导个人思考的概念化表达,很多镜头都是在做面无表情的沉思状。郭敬明的三部《小时代》也存在这样一个问题:把个人生活圈放大当作全部生活,爱得有些莫名其妙,奋斗得也有些莫名其妙。拌嘴、捣鬼、搞笑、扮丑、斗气,似乎就是那几个女孩子的全部生活,她们与具体的生活、与社会有什么关联?我还是挺希望韩寒和郭敬明能拍出让人不仅耳目一新而且心灵能受到震撼的电影,拍出完全不同于张艺谋、陈凯歌风格的电影。但是他们离老百姓太远了,离底层太远了,离平实的风格和生动的细节太远了,所以影片内容都有些苍白和空洞,更谈不上丰富和深刻了。我建议韩寒和郭敬明真的应该从《贫民窟的百万富翁》这种电影中获得某种启示。

第七讲 《贫民窟的百万富翁》中的爱

中国文化把世界上的一切事物都看成是太极关系,所以应该在事物的复杂关系上拍出让世界惊叹的作品。搞电影创作,千万不能就学校生活写学校生活,写男女恋爱时,不能只写男女爱情纠葛,要写到学校和社会的关系,也要写亲情、爱情、友情与其他因素复杂的纠葛,这样才能把作品写得丰富。

怎样理解爱情是命中注定的？

贾马尔最后对拉提卡说，他们的爱是命中注定的。应该怎样理解这句话？这反映了贫民窟世界中怎样的一种爱情文化？我觉得探讨这个问题有助于我们进一步理解印度的底层文化，也有助于纠正我们对印度底层脏、乱、差的看法，或许还可以由此重新发现中国的穷人生活和底层生活的亮点，并让一些富人和精英人士也能从中获得启示。

影片中贾马尔的哥哥最后死在那个堆满金钱的浴缸里，这是很有意味的。他躺在堆满金钱的浴缸里被乱枪打死了，我们先前对他并不太好的印象消失了，我们看到了一个本质善良、勇于牺牲的哥哥的形象。除此之外，我们还能不能更深刻地理解贫民窟里爱的复杂方式呢？这种复杂性体现在：在贫民窟里

第七讲 《贫民窟的百万富翁》中的爱

"如何活"是一个首要问题。无论是只能偷食品吃的孩子,还是贾马尔的母亲在宗教冲突中被打死,抑或孩子们被骗子引诱拐卖,黑帮老大将拉提卡巧取豪夺,这都在揭示着一个严峻的问题——包括贾马尔和拉提卡在内的穷孩子,死亡、受伤害、被污辱是随时会降临到他们身上的命运,这是贫民窟里最残酷最真实的生活。

贾马尔的哥哥以前强占拉提卡,但这种强占是否违背拉提卡的心愿?从影片情节上看似乎是否定的。对兄弟俩拉提卡可能都喜欢,尽管程度有差异,但他们从小是在一起长大的。而哥哥投奔了黑帮老大,在贫民窟里生活如果得罪黑帮老大,那就得天天逃亡。在此意义上,哥哥选择投靠黑帮来保护拉提卡和贾马尔。所以,他强行与拉提卡在一起,既可能是喜欢拉提卡,也可能是要让弟弟死了这条心,这也可以理解为是对亲人的呵护。

底层的穷人做梦也想变成富人,这没有什么错。底层的孩子如果弄到一张美元不仅狂喜而且会研究半天,金钱对于随时可能会死亡的底层人民来说是梦寐以求的。对于金钱是生活的基本保障这一点,全世界的穷人大概都不会有异议,这正是拉提卡最后对贾马尔提出他们靠什么来生活的原因,甚至也是贾马尔会参加百万知识有奖竞赛的原因。但是贾马尔和他的哥哥以及拉提卡走的是三条不同的获得金钱的道路。哥哥依附黑帮获得金钱,失去的是自由和爱情,只能被黑帮作为工具去继续掠夺金钱;拉提卡跟了黑帮老大,失去的也是自由和爱情,谈不上任何幸福,同样是为了活着而活着。这样的活着体现出底层孩子

的异化的生活。但正是这样的异化,衬托出贾马尔那种活法的动人力量。无论是贾马尔小时候为求明星签名而跳入粪坑,还是长大后即便被警察拷打也不屈打成招,直到破解层层知识难题终于获得冠军,我们都可以看到贾马尔为"美"而活着的强大的生命力量。艺术之美、真话之美、胜利之美、爱情之美,为此什么都可以付出,这才是底层孩子的生命力。因为"美"才会产生真正的爱、超功利性的爱,所以这样的爱不仅会坚忍不拔,而且会不期而遇地创造出最大利益。这正是古今中外艺术大师不追求功利性艺术,反而创造出最大利益的经验。贾马尔用对拉提卡始终如一的爱,唤起了拉提卡为这样的爱而努力的信心和力量。影片最后的舞蹈,我认为反映的正是贫民窟的人们执守这样的爱和美就可以产生无往不胜、无坚不摧的力量。

突围传统观念的影视作品

第八讲

从《源氏物语》看日本文化的审美观

人道分离天道,爱欲分离伦理

　　《源氏物语》在日本相当于《红楼梦》在中国的地位,可以说是日本现代文化的一个源头,也是日本文学艺术的一个源头,日本的很多艺术和文化精神在这本书里都能找到资源。如果能理解《源氏物语》的话,很大程度上也就能理解日本人的精神世界和他们的生命追求为什么区别于中国的儒道文化。

　　《源氏物语》在日本有几个电影版本,我们先思考并尝试回答这样几个问题:第一,如何理解《源氏物语》的基本内容?第二,光源氏追求众多女性的原因是什么?第三,六条妃子用鬼魂附体的方式去掠杀光源氏的妻子,如何理解这种行为?第四,光源氏最爱的女性是谁?第五,《源氏物语》美在哪里?

第八讲　从《源氏物语》看日本文化的审美观

《源氏物语》给观众最突出的感觉是主人公光源氏对不同女性的追求，从中国传统伦理文化角度看，这似乎是大逆不道的。但这体现了中国人的价值判断，使中国观众无法理解日本艺术。或者说，我们只能理解日本文化艺术中与中国文化亲和的部分，却不具备理解日本文化艺术中与中国文化异质的部分。

有人认为光源氏追求不同的女性是因为他小时候缺乏母爱导致的。光源氏和很多女人的恋爱都是绚烂而短暂的，他每爱过一个女人就会既伤害自己又伤害那个女人。女人要么像葵和夕颜一样暴死，要么像六条妃子一样疯掉，而他爱的继母藤壶妃子也承受了巨大的精神压力，她们在中国观众眼里都谈不上幸福，即便有幸福的话，也只是很短暂的。观众觉得作家在放大这种像樱花一样的悲剧之美，用日本的美学概念说就是生命的"物哀"之美。生命力通过爱欲绽放的短暂之美形成"物哀"，包括伤害和痛苦都是"物哀"的审美体验。这种幸福就是生命绚烂绽放且伴随痛苦的幸福，而不是花开不败的幸福。这种美是日本人的文化审美观念，与中国人更喜欢那种细水长流的感情不一样，所以中国人一般很难亲和这样的美。这是两种不同的文化观念所导致的。

在这样的文化背景下应该怎样理解光源氏追求众多不同的女性呢？一般说来，男性喜欢女性应该比喜欢追逐权力更接近生命和人性，而喜欢权力的男性更多的是喜欢占有女性，大多谈不上尊重女性，也谈不上为女性负责和为女性牺牲。这当然不是说有权力的男性都不尊重女性，而是为爱情和女性愿意放弃

突围传统观念的影视作品

权力的男性少之又少。光源氏这样的男性应该更接近人道主义文化,自然就会被艺术所看重。光源氏喜欢沉浸在女性世界中,他喜欢不同的女性,才将不同女性的美展现了出来。这一点,在中国儒家文化中是被排斥的,我们的文化土壤诞生不了真正的人体美,因为人体就是裸体,在我们的观念中,人体本身谈不上美,就更谈不上欣赏不同的人体美。光源氏之所以欣赏和喜欢不同的女性,是因为他对每一个女性都是用真情去对待的,也是认真负责的。如果说这种喜欢对女性有伤害,那就是他没有办法专情于某一个女性。"专情"在这里是一个笼统的概念,光源氏对爱是专情的,但是对女性美的欣赏是不专情的,否则他就不是在欣赏女性美的世界了。光源氏对爱是专情的,这体现在紫妃死了以后他看破了红尘,说明他爱的是和母亲一样的女性,而欣赏和喜欢的是不同的女性美。光源氏爱母亲但没有性爱的成分,爱藤壶妃子也不是以性爱为前提和内容的。爱和喜欢在光源氏那里是可以分开的。

要理解《源氏物语》,理解日本文化和日本人的审美观,我觉得观众就一定要了解中日两种文化的区别,这个区别是从明治维新以后慢慢呈现出来的,而明治维新又是和日本的传统文化有着密切关系的。日本人的艺术观和中国人的艺术观在早期有很多相同的地方,在明治维新以前,日本认同中国的宋明理学,艺术从属于伦理教化和规范。但是,日本在明治维新以后逐渐脱离了中国的宋明理学,这个脱离的起源是"人道分离于天道"。日本哲学家荻生徂徕认为:任何天道都是圣人制作的,并

第八讲　从《源氏物语》看日本文化的审美观

不是客观存在的。伏羲作八卦,周文王作六十四卦,这都是圣人的作品,既然是圣人的作品,今天的圣人为什么不可以重新制作呢?只要是人的制作,那人道就不属于天理,所以我们理解的"天理"实际上也就是圣人的人为。日本哲学家是这样批判宋代儒家文化的,所以日本的现代哲学才逐渐脱离了宋明理学。日本近代哲学强调人道与天道的分离以后,就必然带来艺术和伦理的分离,然后也会带来一个重要的观念:美在日本人现代性的审美文化中是可以突破伦理规范的,才会有《情书》这样纯情的作品。所谓"纯情"就是指纯粹的生命体验和生命力的展开。只有"纯情"才会使性爱燃烧起来,功利和快感的性做不到。紫式部特别强调她写的是真的东西,是非常纯粹的生命真情。这种生命体验从艺术角度来说就不同于现实伦理,这才是艺术伦理区别于文化伦理的标志。这种标志启示我们不要用现实的善恶观念来看待艺术的善与恶。其实生命本真的体验才是艺术的善,这应该是紫式部创作《源氏物语》的首要原则。这样的一种原则影响了日本近现代文化的发展,这是一条不同于传统儒家文化的现代化发展道路。

　　中国的现实伦理规范中母亲永远是母亲,而不能将母亲当作女人去爱,只能产生亲情,不能产生爱情。如果产生了男女意义上的爱,只能压抑它,必须用"乱伦"的审丑观念去消灭它。儿子不能爱母亲是"伦理引导人性"还是"伦理压抑人性"?前者是尊重人性,并且将它保护在不破坏伦理的范围内,后者视人性为大逆不道,将它直接扼杀在摇篮中。这使得中国晚近贞节

突围传统观念的影视作品

文化与殷商文化和唐宋文化越来越远,也使得日本近现代文化与古希腊文化越来越近:如果母亲是一个美丽的女性,人的生命真情就可能会产生爱,完全可以发生爱母亲这种事情——这就是唐高宗李治爱上父亲的妻子武则天的缘由,也是特洛伊战争是为美丽的海伦而战的缘由。人性挑战伦理的意义不在于对抗伦理,而在于在尊重伦理的前提下做自己想做的事,但内心深处一直有种原罪感:伦理规范中藤壶妃子是父亲的妻子,光源氏却与其相爱并生下了冷泉帝。这使得光源氏和藤壶妃子都受原罪的折磨。因为藤壶妃子和桐壶更衣都是非常杰出的女性,不仅漂亮,而是素质、气质都很完美,因此光源氏对母亲的爱首先是对母亲的女性美的一种崇拜,有点接近对女神的崇拜。这样的爱自然就转化到藤壶妃子身上。当这种对母亲的爱和对女性的爱水乳交融在一起时,伦理上是受自我谴责的。但是藤壶妃子和光源氏并没有因为这种自我谴责而停止爱恋,在实践上勇敢地走出了这一步。藤壶妃子处事冷静、明智,她靠惊人的自制力,不仅集皇上的宠爱于一身,而且把她与光源氏的私生子送上了帝王的宝座。地位、荣誉、财富与她尊重伦理文化和权力文化有关,但她没有放弃与光源氏私通,这就属于人性对伦理的隐性挑战和穿越。

如果用紫式部的眼光去看,或者说用日本现代文化的眼光去看,我们对任何人都可能产生审美体验,也可能产生爱慕冲动。这种冲动就是作为有生命力的人的出场。如果爱一个人爱的是思想和地位,那么生命和生命力就都隐退了。

爱欲为什么是生命力的体现？

中国人之所以会把光源氏对继母的爱理解为变异和不正常，用乱伦、变态去看待日本的艺术和日本人的生活，那是因为我们是用"文化决定生命""伦理之善决定生命之美"的眼光来看待生活的，很容易把美女看作妖精、祸水。这种思维方式是我们不能深刻理解《源氏物语》的生命力之美的原因所在。因为这样的思维方式，艺术、美、生命，就是"第二性"的存在。

光源氏对夕颜的侍女说他自己生性柔弱，没有决断力。光源氏为什么会这样说？这主要是因为光源氏对宫廷权力斗争既无兴趣也无能力。权力斗争上的柔弱使得光源氏只能在非权力斗争的领域变异地去释放生命力，因而在爱欲领域光源氏几乎有恃无恐。从大的方面说，爱欲既包括爱情也包括性欲，对于两

者，光源氏用生命疯狂投入。一般而言，权力斗争是扼杀生命力的，而爱欲是肯定生命力的，因为权力是占有性的、不平等的，权力中的性是享乐性的，而不是审美性的。追逐权力的人对享乐对象一般既谈不上尊重，也谈不上责任，除非是爱美人胜于爱江山。这一点，即便是唐玄宗之于杨贵妃最后也难以做到。这种不尊重体现在生命是随时会被牺牲的，爱情当然也是随时会被牺牲的，所以权力文化会对这样的牺牲进行审美："大义灭亲""舍生取义"就是例子。生命力是一种不屈服的力量，这种力量是获取权力的最大的敌人，因而常常成为权力者的扼杀对象。所以，光源氏的父亲只有把光源氏降为一般臣民，他才可能逃脱被扼杀的命运。光源氏的柔弱就是使他可以生存下来，并在爱欲世界中展现自己的生命力的保障。

对于疏离权力和功名利禄的人来说，由于爱情和性爱是一个人生命力的展现方式，所以从伦理角度看就显得有些"滥情"，但这样的评价往往会忽略可能存在的"真情"和"深情"。"滥情"这个评价往往暴露的是评价者的意识里只有"性"，其潜台词往往是"滥性"而已。无论是"情"还是"性"，只要是真诚的，就都不是丑的。丑的是以爱情谋取性欲，以权力谋取享乐，以利益交换感情。"真情"就是对生命的审美性和自然性的呵护，才能不被异化为权力争夺、功名利禄、骄奢淫逸的工具，生命力之美才能展现。不仅爱情需要尊重和责任，性爱也需要尊重和责任。因为只有得到尊重和责任，爱情和性爱才能不被异化为工具性的存在，爱情和性爱也才能不违背个体的意愿。对光

第八讲 从《源氏物语》看日本文化的审美观

源氏来说,尽管他主动追求的女性众多,但从未用权力和暴力使追求对象就范。空蝉拒绝了他的追求,他也尊重了这种拒绝。当然,尊重并不等于消弭性本身的原始粗暴性,光源氏对空蝉等女性也确实存在这样的情况。粗暴是方式问题,尊重是态度问题,以尊重为前提的粗暴是可以理解的,以不尊重为前提的粗暴则是不能被理解和接受的。光源氏只是强入空蝉的房间,对其表白,而没有非礼的举动,这就保证了光源氏对他喜欢的女性没有越界为性占有。直至丈夫去世后空蝉出家为尼,她依然受到光源氏的庇护,同样可以说明光源氏的尊重和责任。生命力通过爱欲展现的美,正是通过真情、尊重和责任得以完美体现。

上述这些范畴自然构成了伦理教化的对立面,于是日本人就产生了自己的带有宗教性的审美观念:对生命力之美有狂热崇拜,而生命力的重要方面——性爱和不屈——也受到崇拜,这就是在日本性崇拜和武士道文化可以发展起来的原因。因为对性爱本身的审美,这就使得展示这种美的性器官,在日本的春宫图中得到生动的展现。性器官在日本文化的美学观念中是纯粹的生命力之美的化身。中国传统伦理文化视性器官为见不得人的,在这样的一种审美心理中,人体被服饰遮蔽,不可能对包括性器官在内的人体进行审美,并使得人体艺术发展维艰。在日本人的观念里,性器官的差异之所以不重要,是因为每一个人的身体都是美的,残疾人的身体也是美的,因为残疾人也有生命强力。只要把生命本真的力量发挥出来就是美的。理解这一点,对于我们理解《源氏物语》的主旨非常重要。

爱的转移与爱的执着

由于爱欲也是一种超伦理的生命的本真体验,所以光源氏从爱他的母亲到爱他的后母一路上,体现出爱的执着。光源氏最早对母亲桐壶更衣有一种爱恋,进而转化为对藤壶妃子的一种爱恋,后来又继续转化为对紫妃的爱恋,这三个人的形象是接近的。可以说,光源氏一生最爱的就是这三个人,但是这三个人实际上是同一个人:她们的长相、气质、风貌都很接近。在中国的电视剧《甄嬛传》中,皇帝对甄嬛的喜爱也是因为甄嬛让他想起了纯元皇后,这叫"爱的转移"。如果桐壶更衣、藤壶妃子、紫妃是三个比较接近的人,那么这说明源氏对爱情依然是执着的。日本人有纯粹的爱情,他们对真爱是认真的。我们在日本的很多艺术作品中,如村上春树的小说中都能看见这种认真。这种

第八讲 从《源氏物语》看日本文化的审美观

认真接近于宗教性的审美崇拜。在这种宗教性的崇拜中，性不是最主要的，所以光源氏和藤壶妃子很少发生性爱，就像《挪威的森林》中，渡边和直子只有一次性爱，但渡边一直爱着直子。性是爱情中的材料，如果把性作为目的，那就不是真爱。把性凌驾于爱之上，就会把性作为爱的本体，这就是异化。如果光源氏把紫妃、藤壶妃子和桐壶更衣作为同一个类型的人去爱，而这种爱又受到宫廷伦理秩序制约的话，他应该怎么办？藤壶妃子对光源氏说过"我是你母亲"，说明藤壶妃子的内心还是受伦理制约的，尽管她也喜欢光源氏。藤壶妃子总体上是非常克制的，以伦理观念对待光源氏对她的追求。光源氏爱藤壶妃子也非常尊重她，这样的一种爱整体上也是被压抑的。生命本真的状态必须得到表现，压抑之后就会发生转移。在此意义上，光源氏对众多女性的追求，整体上是压抑必须得到转移的一种体现。

通过转移，光源氏虽然追求了众多女性，但是这种追求不是性欲追求。性欲追求的标志是只追求漂亮的、性感的女性，但是光源氏追求的是对女性的审美。因此，他对每个女性不仅是真诚的，而且是有责任感的。这一点在他和六条妃子的关系中表现得非常充分。六条妃子和光源氏在最后的对话中，光源氏作了自我谴责，六条妃子害死了光源氏的妻子，而光源氏将责任揽到了自己身上，他没想到六条妃子对他的爱竟然如此强烈。一个不认真的人不会谴责自己，玩弄女性的男性也不会谴责自己。光源氏对六条妃子即便没有爱情，也是有责任感的。但是六条妃子的杀人行为显然是越界了。无论是爱情还是爱欲，人身伤

害和人身攻击都属于越界。爱情和爱欲的悲剧在于越界,而不在于爱的深和浅、真和假、长和短、得和失。

当一个人的爱欲受到压抑又必须释放出来的时候,他就会对美的事物特别敏感。"物哀"这个词在日本文化中是一个很重要的概念,也是一个很宽泛的概念。事物、景物、人物,通通在这个"物"中,所以这个"物"基本上等于"世界"。这个世界中的事物、景物、人物,一旦呈现出美,就有了审美魅力,这就是很多女性都不能抵挡光源氏的魅力之所在。在爱欲问题上,男女的压抑是一样的,因此才会产生《源氏物语》这样的故事。如果一个人通过自身的性格、素质、气质和相貌等整体性的东西体现出了魅力,触动了这个世界,引起了他人的喜欢、欣赏和追求,那么这种审美体验引发的情感自然是执着的。事实上,把爱理解为得到和占有一个人的身体,也是最容易被人放弃的。光源氏对不同女性的追求,实际上是发现了不同女性身上的魅力。正如《光源氏钟爱的女人们》的作者渡边淳一认为的:源内侍是不惧嘲讽的女中另类,胧月夜奔放的个性令男人倾倒,而夕颜,则飘溢着轻浮情绪的女性魅力……因为光源氏的爱欲神经特别敏感,他特别容易被这些不同的女性美所触动。这同样是因为审美所致:只记住女性的美,爱自然是执着的、永恒的。

但为什么审美追求大多是悲剧性的?我们首先要理解生命的短暂与审美之间的关系。生命的短暂是为了让生命过得更加丰富精彩,让人抓紧时间活得绚烂精彩,这类似于海德格尔的"向死而生",也类似于木心所说的"岁月不饶人,我也未曾饶过

第八讲　从《源氏物语》看日本文化的审美观

岁月"。每个人是面对死亡而活着的,人会因为各种各样的原因离开这个世界,生命是不可把握的,所以在短暂有限的时间里如何活得有价值,才变得非常重要。珍惜生命的点滴感受,十分重要,哪怕再微小的感受,我们也应该予以尊重和审美,如此才叫作"我也未曾饶过岁月"。人与人的审美关系,男性与女性的审美关系,其实就是这具体而细微的有价值的生活体现。抓住这种生活,才能在短暂的时光中活出生命本真的精彩。但是得到与失去是一样多的,生活越是精彩,越难以定格,这就加剧了审美难以定格的悲哀,于是就会产生"物哀"。花朵的美丽是瞬间的,人的审美实际上也是一种悲悯,这种悲悯就是哀。

仅仅从光源氏追求这么多女性的这一行为看,中国观众会觉得他很轻浮,并因此而不喜欢他。但如果我们理解了所谓轻浮背后隐含着的日本人的审美追求,就不会简单地说日本文化是乱伦的文化。一个关键的问题是:泛爱和专爱统一在一个人身上,其背后的哲学和美学思想所决定的伦理,才是观众应该深入思考的。生命、感受、痛苦、沉醉、爱、性,之所以在《源氏物语》中都是最鲜活的审美内容,是因为艺术从伦理的束缚中解脱出来以后,这些就是艺术最高的存在,崇拜艺术也就会崇拜爱与爱欲,崇拜爱与爱欲也就会崇拜生命力。也因此,日本人崇尚生命的强力也就会对强力进行审美,并总是伺机战胜打败他的对手。日本之所以很尊敬大唐文化,轻视"崖山之战"后的明清,那是因为大唐时代是一个高度繁荣、高度凝聚、高度宽松和高度开放的时代,人的生命力和创造力都得到了尊重与发挥。

而明清以降,国人的"生命力"萎缩成只要活下去怎么都行的"生存力",这才是近现代中国屡败而且被侵略的根本原因。

关于女性在爱情上的嫉妒进而产生报复行为,从生命力看,六条妃子是把生命的余光全部发泄了出来。但我认为报复说明嫉妒者的不自信,这种不自信是指魅力上和生命力方面的不强大不自信。一个人如果对自己的魅力是充分自信的,她就不会去伤害世界,她要做的就是通过自己的魅力去吸引对方的审美目光。六条妃子的年龄比光源氏大,我认为骨子里她有一种不自信,再加上性格因素,就很容易产生伤害其他女性的行为,这一点我为她感到遗憾。但光源氏并没有责怪六条妃子,这也证明了光源氏身上的某种品质和魅力。以上我主要是站在审美的角度上谈了如何理解光源氏和这个世界的关系,这对于我们如何看待日本的艺术、文化和思想是非常关键的。

第九讲
"英雄何以可能"的讨论

英雄：是呵护生命还是为国为民？

我要从中西方动作片和战争片的角度讨论一下"英雄何以可能"这个主题。具体包括中西方英雄观的差异，这种差异涉及什么是现代意义上的英雄等问题，其中最为突出的问题是：英雄是为拯救生命、捍卫人性而成为英雄的，还是为人民、国家奉献而成为英雄的？

有人认为中西方英雄最大的差异在于，中国的英雄一般无欲无求，为了使命，可以抛弃爱情、亲情；而西方的英雄是超现实的英雄，英雄感来源于一种情感和欲望。之所以成为英雄，是为了救自己的爱人。有人认为西方的战争片更能触及普通人的人性。比如《拯救大兵瑞恩》是以亲情为出发点的，多了一份人情味。

第九讲 "英雄何以可能"的讨论

有人认为"英雄"这个概念应该理解为平凡人的英雄行为,而不是人本身。一个人做出英雄的行为,就会被认为是英雄。西方文化中,一般认为呵护爱情的人是英雄,这种理解其实是西方观念和中国观念的差异,而不是英雄观念上的差异。就英雄观念而言,中西方都差不多。金庸在写《神雕侠侣》时说过:"侠之大者,为国为民;侠之小者,行侠仗义。"中西方的英雄观念大体都是如此。但"为国为民"是一个大概念。西方的现代主义英雄电影,能否解释为是"为民"的电影呢?"行侠仗义"这个概念,也是值得去反思的。比如《水浒传》里兄弟之"义":高俅欺负林冲,后者被逼上了梁山,梁山好汉打高俅,我们可以说这是"义举"。但是,宋江被招安后去打方腊,那么多兄弟只好跟着宋江去,这又算是什么呢?"忠义"的"义"所蕴含的内容,其实是有矛盾性的:兄弟之"义"是随时可以被牺牲的,它从属于对皇帝的"愚忠"。所以,忠孝、忠义不能两全的时候,"忠"是首要的,"义"是可以被牺牲的。那么"义"就成了一种工具,而不是一个至高无上的概念了。兄弟之义的内涵究竟是什么?限度在哪里?对于这些我们思考得还不够。

西方的文化,可以分为古代文明、近代文明和现代文明。就现代文明来说,对于"人"和"民"的概念是有所区分的。《机械师2》《血战钢锯岭》等电影中,英雄拯救的是普通人的生命,呵护的是凡人的爱情,也包括英雄本人的爱情和朋友的生命,甚至是敌人的生命。生命是全人类的,甚至是地球的,不分文化和民族,也不分意识形态的差异,这样的英雄就不是政治性的,而是

突围传统观念的影视作品

人类性的，这就是《血战钢锯岭》最重要的突破。主人公在军营训练时不开枪，战斗打响后他只救人，最后还救日本兵，这在以往的影片中从未如此表现过。救敌人时，他把敌人也看作是生命。因为人类学意义上，一条生命连接着另一条生命，救一个敌人，实际上是拯救一个家庭。救的越多，等于给更多的家庭带去幸福。主人公通过救别人，来体现他对生命的关怀，所以他一口气救下了75个人！在传统文化观念中，坏人是不能救的，救了就是背叛。台湾影片《刺客聂隐娘》中的聂隐娘也是背叛师傅道姑的命令，拯救了弱小的生命。这些影片启发我们思考的是：对于"民"要不要进行"好人"和"坏人"的区分呢？要不要进行"官"与"民"的区分？如果不区分，为人民的英雄和杀坏人的英雄有没有矛盾性？英雄在任何时空中都是英雄吗？

英雄能不能有缺陷？

有人认为中国传统意义上的"英雄"是带有悲剧色彩的，中国式的英雄大多数情况下都是悲壮的、惨烈的。这些英雄往往出身贫苦，在饥寒交迫中磨练了意志，造就了英雄本色，最终奋不顾身、英勇捐躯，或累死在工作岗位上。而西方的英雄则具有生命至上的特征，他们认为个体的生命是无价的，在任何情况下都不能被剥夺和牺牲，任何物质的利益都无法与生命相提并论。中国式英雄比较倾向于完美主义，而西方的英雄则更偏向于人性化和平民化，人是有缺陷的。中国式的英雄即使真的有难以回避的瑕疵，也能通过美化的方式去淡化瑕疵；而西方的英雄则具有普通人的行为方式，他们会有很多缺点甚至是陋习。

也有人认为完全喜欢西方式的英雄有点绝对。就我们的生

突围传统观念的影视作品

活环境而言,中国式的英雄大多生活在艰苦的环境里,具有艰苦朴素的精神,这样的精神很可贵。我认为英雄可能不是改变现实的,而是拒绝接受现实的。中国农民中有很多像贾樟柯导演的《天注定》里周三那样的人,民间解决邪恶的方式就是以暴抗暴,人到了走投无路的时候,就会产生极端行为。反抗总比不反抗好,我们越不反抗,欺凌者也就越有恃无恐。平凡生活中遇到不公正又没有办法通过法律去解决时,面对欺凌而反抗,那就是英雄。这样的人是不完美的英雄,但也是不得不成为英雄的英雄。英雄不再是指英雄的人,而是指一次英雄行为。

做大家做不到的事情,也具有英雄性。伟大科学家的英雄性或许在于反抗常识或既有思想理论对人的制约。做得不好也就体现不出学术上的英雄性。英雄和非英雄没有明显的边界。英雄的平凡性、不完美性和英雄的超人性、完美性,体现为现代英雄观念和传统英雄观念的差异。现代每个个体的成熟壮大,会使英雄的超人性、完美性慢慢弱化。所以,我们才要塑造特别完美的超人如"蝙蝠侠"这样科幻式的英雄,以此满足西方式的心理;不死的金刚狼,实际上也是对超人的一种完美幻想。

有人觉得英雄也不一定是拯救了很多人或者为很多人作出了贡献的人。如果一个人能为身边的人尽力,这也是英雄的行为。这就牵涉到对生命的理解:生命是仅仅活着就伟大,还是活得灿烂才伟大?人的生命是可以落实到个体生命上,还是必须以群体生命为单位?

我们在生活中要不要有英雄举动？

对待邪恶，对待不公正、无礼貌，有的时候一瞬间就有想骂人或打人的冲动。当大多数人都不敢骂不敢打的时候，我敢骂敢打，那是不是就有血性了？就有英雄性了？我们喜欢看敢打敢杀的英雄形象，说明我们身上的血性还没有泯灭，可以用艺术暂且弥补自己生活中的孱弱。动作片里杀得越厉害我们越觉得过瘾，某种意义上正好衬托出我们现实中的懦弱。在每个个体独立强大时，我们就会欣赏平凡的英雄；在生命力孱弱的土壤中，我们就喜欢以圣性的、神性的英雄来弥补我们自身的不足。《琅琊榜》中"梅长苏"这样神性的英雄人物，正好反衬出作为观众的我们的自身问题。如果我们每个人智力都非常优越，"梅长苏"这样的形象就没什么作用了。所以某种意义上，英雄就

突围传统观念的影视作品

是在做常人不敢做、也做不到的有价值的事情。

《天注定》里的周三武力上不一定能敌过三个人,所以他只能用开枪的方式来解决。因为如果不把这三个人打死,他们还会再抢劫。英雄行为就是制止恶人再作恶,这就是"侠"在中国民间的制衡作用。

在是否想要成为英雄这个话题上,传统意义上的超人式的英雄我们不太可能做到;但现代意义上平凡人中的英雄举动则是可取的,也是不可缺少的。现代人如果没有一种英雄性,就不是一个真正的现代人。现代人就是和世界上所有人都可以平视的人,平视的时候,我们只需要焕发出自己的英雄性。每个人的英雄性是平等的,这才是现代人。这也是如今中西方英雄电影的基本价值走向,我觉得贾樟柯已经做了这样一个探讨。很多平凡人焕发出了一种英雄的能量,并不是说他们在任何时空下都是英雄,而是在反抗谬误、欺压、不公正时显现出了强大的生命力,他们坚持的人格底线,这个时候就具有了英雄性。

第十讲

从《色戒》中我们能看到什么？

含蓄的生命强力

这几年来我看过李安的一些作品,比如《断背山》《卧虎藏龙》,当然还有这里要分析的《色戒》,这些都是国内放映过的影片。从这些影片来看,我可以说李安是目前中国最优秀的导演之一。"优秀"是指他的作品的艺术性,是指他对中国文化的创造性的理解所形成的独特的艺术结构和意味、意境。

李安虽然接触了很多西方文化,但是他的作品立意是从中国文化出发的,而且是中国优秀的文化。这意味着一个真正的艺术家生活在哪里并不重要,重要的是对文化是否有自己独特的理解。优秀的文化是作家与艺术家自己去发现和理解的文化。这种发现和理解,奠定了艺术独创性的基础。当然这种发

第十讲　从《色戒》中我们能看到什么？

现和理解的也可以是负面文化与问题文化,如鲁迅把中国文化说成是"吃人"的文化和"精神胜利法",这同样是鲁迅文学独创性的基石。中国文化无论是优秀的还是负面的,对优秀的作家和艺术家而言都属于文学或艺术的个体化理解,属于昆德拉认为的"对人类存在可能性的勘探"。言下之意,优秀的作家和艺术家不会简单地接受学术界给定的定义。

李安所发现和理解的中国文化的优秀内容,很多人几乎已经遗忘了,甚至不认为这是中国文化的优秀内容,不认为这是中国文化最具有现代意义的内容。这种优秀文化不是从儒道释文化观念中提取出来的,而是在人的生命与儒道释文化规范的矛盾中发现的。

简单地说,这种文化经验可以叫作"含蓄",但并不准确。因为"含蓄"有两种内涵:一种是含蓄而柔弱,另一种是含蓄但不失内在的生命力度。20世纪90年代初,中国有一部家喻户晓的电视剧叫《渴望》。女主人公刘慧芳就是含蓄、温柔但也很柔弱的女性。这种含蓄总体上是依附男权的,是儒家文化塑造出来的温柔。中国妇女解放运动又造成了对"含蓄"的另一种伤害:女性一旦坚强,就变成男性化的角色,雄赳赳气昂昂的。我认为这叫"对女性解放的异化"。一谈军事、一谈革命、一谈力量,只能以男性为标准,这是不对的。

我认为李安把握住的中国文化的优秀内容就是含蓄、温和、不动声色,但蕴藏着非常大的力量,这可以称为含蓄的生命强力。从李安的《卧虎藏龙》到《色戒》可以看出这一点,从《断臂

突围传统观念的影视作品

山》最后的细节中也可以看出来:男主人公轻轻地抚摸着他所爱的另一个男主人公的衬衫,这个细节我认为就很有震撼力。《卧虎藏龙》中,李慕白、俞秀莲、玉娇龙之间的情欲挣扎,始终笼罩在江湖规矩和道家淡泊的抒情氛围中,卧生命强力之虎,藏爱欲燃烧之龙,区别于儒道文化对生命强力的遏制,这是中国最有价值的现代性文化。我之所以说这是"中国的现代性文化",是将"现代性"定位在对爱欲、性欲、爱情充分尊重和肯定的生命力美学之上,这体现出了人道主义的内容。很可惜这种文化在某种程度上已经消失了。其表现之一就是:中国影片中的主人公动不动就义愤填膺,横眉怒目,这种虚张声势失去了生命内在的强力,也失去了中国文化不露锋芒的含蓄风范。因为生命力强的民族从来不会被语言、表情和气势吓住。

含蓄的生命力作为中国文化的优点,发展到日本就成了"内敛"。"内敛"是一种更深层的东西,是一种文化性的规范和节制,是善于隐忍喜怒哀乐。日本人这种表面上的隐忍是非常考究、非常细致的。内敛的文化藏得很深,破坏力就会很大。今天,日本人的低调做事和低调竞争也是"内敛"的一种翻版。表面上是高度的统一,礼节化、禁欲化,但是他们把放纵的力量和欲望的扩张藏得更深,正是这种看不出来的文化才让人感到可怕。

我认为中国文化的衰落是精神文化的衰落,精神文化的衰落主要表现在含蓄而又有内力的中国优秀文化破碎了,"含蓄"就成为"软弱","力度"就变成"声嘶力竭"。我说过日本人崇

第十讲 从《色戒》中我们能看到什么？

尚生命强力，就是这么简单的事。美国打败了他，他就服了！德国文化非常先进，世界一流，日本人也虚心地向他们学习。《窗边的小豆豆》里的"巴学园"，就是小林校长到德国学习教育后回日本创办的尊重生命感受这一生命力基础教育的学校。

这样一个特点构成了李安作品在细节上含蓄而又有力的艺术表现方式，这在中国当代导演中是独一无二的，是典型的优秀的东方文化的一种艺术体现。李安在《色戒》中使用一枚鸽子蛋似的钻戒，并将这样的细节无限放大来感动王佳芝。王佳芝被抓了以后，戒指又扔在易先生面前，王佳芝即便被枪决也似乎无怨无悔，身体虽然跪下了，但表情镇静、内心平静；而易先生在王佳芝死后常常轻轻抚摸她用过的床单，同样说明了男主人公内心的矛盾：爱欲有穿越政治文化的力量，不在于这种力量可以创造出一种现实来摆脱悲剧，而在于其可以改变人们对悲剧性的现实的看法和态度。

比较起来，我认为张艺谋的电影不能代表中国的优秀文化，因为张艺谋对中国文化的理解过于表面化，也过于意识形态化。张艺谋抓住的是一种声势，一种色彩，却缺乏生命本真的内容。他的《英雄》很壮阔，《满城尽带黄金甲》很华丽，但内容却是权力和欲望。因此，张艺谋只能抓住大红色来体现他对政治化的中国文化的理解，平民百姓及其生命、情感处于什么样的地位，却是模糊的。用大红色来表示中国文化，我认为是缺乏历史感的。如果说唐宋的中国文化是大红色的，那是繁盛时期的中国文化所致；但是遭受一百多年掠夺和侵略的中国，大红色已经被

突围传统观念的影视作品

血腥浸染成绛红色和绛紫色了。黄永玉笔下的荷花是充满生命力抗争的文化符号：所有的荷花都变成绛紫色了，而荷叶已经像仙人掌那般的粗粝。红色经过掠夺、侵略的风风雨雨后，绛红色才是具有历史感的中国红。大红色太轻飘了，大红色往往和喜庆相关，但近现代中国的喜庆从何而来？整个20世纪这100年的中国文化，我们更多的是在中西方思想之间进行沉重的挣扎和绝望的抗争，这就是闻一多写《死水》的文化语境，也是朱自清写《荷塘月色》的文化语境。值得一提的是，张艺谋在中国导演中算是优秀的，他的作品也获得过国际性的奖项，但是他更多是靠声势和色彩建构了一个"大中国"的理念，本质上没有抓住中国人的生命质量和生命力量。但是他前几年的一部作品《归来》，我对其中的一些细节印象深刻。"文革"中一对夫妻，陆焉识成了劳改犯，妻子冯婉瑜在家渐渐失忆了，精神出现问题，老是在等着她的丈夫归来。"文革"结束后，陆焉识回来以后，她已经认不得他了，陆焉识怎么努力都很难让她恢复记忆。最后，陆焉识没事就陪她去火车站，搀着她等丈夫归来。这个细节很有意味，幽默、滑稽、心酸，可以从侧面表现"文革"对人欲、人性的损害。我认为张艺谋比较好的电影是他的写实主义的电影，早期的《秋菊打官司》，近期的《归来》都不错，但是在文化内容上，我认为和李安导演的电影还不在一个层面上。张艺谋身上的意识形态太沉重。

中国文化应该呈现出含蓄而有内在力度的品格。原子弹、机关枪、导弹，这些都不是中国文化创造的，而内功、气功

第十讲 从《色戒》中我们能看到什么？

都没有得到很好的开掘,原因在于内在的生命强力被钳制了。李安作品的成功,我认为很大程度上是他抓住了中国文化具有现代性意义的这一内容。

大学生应该怎样抗战？

如果《色戒》的情节不是按现在的情节发展，王佳芝最后没有被爱情打败，而是革命战胜了爱情，刺杀汉奸易先生成功了，这部影片就没必要进入我们的分析视野了。如果是让其他的导演来拍这部片子，可能就会按照这样的情节发展去设计，甚至可能是王佳芝成功地色诱并拉拢了易先生加入到革命的队伍中，然后成为共产党安放在敌人内部的一枚定时炸弹。这样也可以拍成一部作品，当然不是李安的作品。我觉得要深刻地理解《色戒》，就要深刻地理解刺杀汉奸易先生这种抗日行为，以及深刻地理解大学生该如何抗战，这也是影片提出的问题。

为什么刺杀汉奸易先生可能是廉价的？因为一个汉奸死了，还是会有新的汉奸冒出来。很多人认为活着是首要的，哪怕

第十讲 从《色戒》中我们能看到什么？

当奴隶也要活着，为了活着什么事都可以干，当然也包括变相地当汉奸。如果我们在人生的重大理念上还坚持活着是首要的、人的享乐是首要的这样的观念，这种人生观、价值观就有问题。也就是说这不是一个杀汉奸的问题，更不是杀某个汉奸的问题，而是大学生为消灭汉奸可以做什么的问题。

《色戒》当然没有正面回应这个问题，而是在探讨爱情和革命的关系问题，但是王佳芝刺杀汉奸失败引发我们作这样的思考。大学教育是思想和知识的教育，所以大学生的特长在于思想和知识的实践。大学生的武器是知识和思想，不用这个武器而是用"色诱"这样一种比较笨拙的方式，多半是会失败的。之所以说做思想启蒙工作是大学生的抗战方式，是因为这样的抗战才能影响和改变中国的文化土壤，这是比杀汉奸更为重要的工作。王佳芝们用错了武器。从这个层面上去深入思考刺杀易先生这件事，可以引发我们去思考如何写抗日战争、解放战争、新民主主义革命等题材的作品，还应该思考知识分子如何抗战？

我觉得"全民抗战"这个提法忽略了抗战的不同方式方法。"全民抗战"不意味着我们都拿起武器上前线。中国的知识界、文化界、教育界在抗战的时候投入抗战没有错，但拿起枪来上战场就可能有问题了！潜心改造中国传统思想文化同样是抗战的一种形式，而且是一种更深刻的形式。这种形式，才是知识分子和大学生的抗战方式，至少是一部分知识分子和大学生的抗战方式。

突围传统观念的影视作品

拿错武器的第二种表现是：有的知识分子虽然在战争时期坚持了思想启蒙的文化教育，但是因为用的是西方思想和知识，对中国文化的现代化来说同样可能是错位的。中国文化的现代化只能立足中国文化经验，而不能立足西方文化经验。

因为文化是自然地辐射出去的，自然地影响他人的。现在大多数中国人到欧洲、到美国去，都是慕名而去。真正值得传播的东西不需要人为宣传，自然就能飘散出去。文化的影响力是魅力，魅力是自然发散的，有魅力才有文化自信。所以，中国知识分子要做的唯一重要的事情就是建立盛唐那样的文化，对世界产生影响力。

冷战结束以后，侵略都是以经济、文化的形式进行的，而真正能够对抗这样一种侵略的是中国的文化和经济同时产生巨大的辐射力与影响力。

性：从革命工具到爱情材料

影片中王佳芝为什么会从刺杀易先生到一瞬间爱上易先生？性，在这种转化中起到了什么样的作用？有的影评说，这是因为王佳芝从来没有谈过恋爱，她碰到了易先生这样的对付女人的老手。这样的看法我觉得比较肤浅，换一个已婚的女性，也未必不会爱上易先生。

李安对电影中性爱的描写倾注了大量的镜头，很多中国观众没办法接受这样的表现方式，因为老百姓一般是以传统伦理文化来看待这个世界的。我觉得有没有性爱镜头，性爱镜头长或短都不重要，关键是怎么理解性。有的作品大量地描写性爱却依然能成为世界经典，比如《查泰莱夫人的情人》和《北回归线》。《查泰莱夫人的情人》把性爱理解为清新的自然，《北回归

线》把性爱理解为燃烧的火焰，这都已经不是本能的性了。

王佳芝和易先生开始于纯粹的性。王佳芝是把性作为一个手段去完成工作，易先生对王佳芝是纯粹的性征服，因为王佳芝漂亮。漂亮和美是两回事，漂亮只能换取性欲，等性欲得到满足以后，就是抛弃。这就是张生和崔莺莺的伪爱情故事。王佳芝利用性作为工具去刺杀易先生，这当然不属于自然的生命冲动，那是革命工作，更谈不上爱。爱的标志是愿意牺牲自己，如果王佳芝愿意牺牲自己，这只是对革命的爱。一开始的王佳芝，与革命需要是融为一体的。如果两个人相爱的话，男女之间也是融为一体的。一种是心灵、思想的高度契合使得两人融为一体，比如波伏娃和萨特在精神与思想领域里是融为一体的；另一种是通过性和身体接触达到疯狂的状态，这也可以产生爱情。

易先生对王佳芝开始是性粗暴和性虐待，谈不上爱，但当王佳芝不再反感这样的粗暴虐待时，就开始沉迷于这样的体验了。两个人的性欲如果达到高度疯狂沉迷的状态，性爱就容易转化为爱欲，而爱欲就开始滋生爱情。如果易先生最后没有拿出那个鸽子蛋大的戒指，王佳芝还是不会真的爱上他。因为这个戒指意味着易先生对王佳芝有了爱的付出，同时，王佳芝体验到易先生愿意为她牺牲，这才真正触动了她，这双重因素决定了王佳芝最后接受了易先生，或者说被易先生打动了。据说历史中的易先生是不愿意枪毙王佳芝的，是易先生的老婆逼着他枪毙王佳芝的。影片中易先生不得不枪毙王佳芝，这是他唯一的选择。此后易先生经常到王佳芝的床边坐一会，那其实就是易先生还

第十讲　从《色戒》中我们能看到什么？

思念王佳芝的一种方式。就像《泰坦尼克号》里的露丝，经常会想起那惊心动魄的一夜，想起杰克为她放弃木板沉到海底。活着的人对死去的人的爱，就表现为他会经常怀念、想念对方。

爱欲可以穿越政治吗?

有人说《色戒》是情爱艺术片,也有人说是谍战片、情爱片,我更愿意从"性—爱—政治"的结构关系中去把握影片。我认为这是中国写政治和爱情题材的第一部真正的有穿越品格的电影。革命统摄爱情,自古至今是文学艺术的一大定式,表现为大量的作品都是革命统摄爱情的。严格说来,《色戒》是一部表现爱情对政治穿越的电影,政治偏向于谍战,爱情偏向于情爱,实际上这部作品表现的是两者之间的纠葛、冲突。最后王佳芝自愿地放弃生命,是爱情对政治最后的穿越,是用死亡的表现形式、悲剧的表现形式,实现了对政治的穿越。

李安创作的是"人性至上"的电影,和作家莫言完全相通,莫言也是写人性的。中国人的人性有从属于国家需要的一面,

第十讲 从《色戒》中我们能看到什么？

也有从属于爱情和欲望的一面，就看导演和作家怎么去理解与处理了。从仁爱的角度去看待《色戒》，王佳芝应该属于背叛，但是李安给我们确立了一个角度，就是从"仁"换成了"人"，这与司马迁、苏轼是一样的。在司马迁这里，农、工、商是并列的，在苏轼这里，和尚、妓女、官员是并列的。由这样的"一视同人"构建的观念里，人先出场，然后才是等级和地位出场。

我记得几十年前有个美国小男孩吃圣代的故事，那个时候最好的雪糕叫"圣代"。一个十岁左右的小男孩到雪糕店去吃雪糕，然后问服务员阿姨一份圣代多少钱。服务员阿姨告诉他是五十美分。小男孩就开始掏出口袋里面的硬币放在桌上数，数完了又问服务员阿姨一份普通雪糕多少钱。这个服务员阿姨正在接待另一桌上的顾客，就有点不耐烦地头也不回地说是三十五美分！小男孩又开始数，数完了以后对服务员阿姨说要一份普通雪糕。服务员阿姨给他端上了一杯普通雪糕，吃完后小男孩就走了。过了一会儿，这个服务员阿姨过来整理桌子的时候怔住流泪了：桌上放的十五美分是给她的小费。那个十岁左右的小男孩不吃圣代而吃普通雪糕就是为了给她小费。一个孩子也懂得尊重普通人的劳动，这种无处不在的尊重是超功利的，这就是人的文化。如果我们远离这样的文化，我们会从精神上、人格上真正舒坦起来吗？

在此意义上，李安导演的这个作品，与莫言对人性复杂的理解是一样的。

突围传统观念的影视作品

第十一讲
《山河故人》的中国现代文化理想图景

你是晋生、梁子还是涛?

《山河故人》是近年比较好的一部电影,也是贾樟柯的代表作之一。贾樟柯在中国第五代导演中是有自己独特艺术追求的,他的电影在国内屡屡很难上映,也与这样的追求有关。实际上,很难公映的有争议的作品往往蕴含着艺术家自己的世界观,这种世界观不仅表现为贾樟柯直面中国社会现实的问题,而且表现为直面中国文化现代化的走向。影片的不足之处主要是在真实性方面有很多失真的地方。

所谓失真,一是沈涛这个人物的内心想法、情感变化很难看得出来。二是影片跳跃性过大,镜头的剪辑跨度也很大,完全靠镜头感来说话,Dollar长大后竟然忘记了母语,这也有点失真。Dollar虽然一直挂着母亲给他的钥匙,但已经想不起母亲的名

第十一讲 《山河故人》的中国现代文化理想图景

字,只记得她叫涛,这似乎也有些过分。但这些问题不是主要问题,而是导演的艺术追求所带来的瑕疵。Dollar 最终能否回到家乡,影片没有给出明确的回答。母亲所代表的山河故人意象在一定程度上传达了儿子的审美憧憬,也唤起了观众的审美思考。母亲与故乡,在影片中究竟意味着什么呢?

《山河故人》的情节可以分三个阶段:80 年代的改革开放阶段,90 年代的市场经济阶段,以及 2025 年的海外生活阶段。影片中有三个主要人物:沈涛,影片中的女主人公,最后独自一人生活,饺子和跳舞是她生命中的重要内容;梁子,沈涛的爱慕者,是一个朴实、本分、内敛且性格坚毅的小伙子,平时沉默寡言,最后返乡时已病魔缠身;张晋生,适应市场经济,很早就买了一辆桑塔纳轿车,发家致富后到了上海,最后移民澳大利亚。张晋生与梁子都爱沈涛,但爱的方法都有问题,这是导致沈涛最后孑然一身的重要原因之一。影片用很多情节和细节来表现了这样的三角关系,但最后沈涛选择了张晋生,两人结了婚,梁子一气之下离家出走,到外地做了一名矿工。梁子临走时当着沈涛的面扔掉了钥匙,并说再也不回来了。在这种选择性的关系中,我们能看到时代和文化对个人情感及婚姻的制约:张晋生是一个在新兴市场经济环境下发家致富的人物形象,梁子则代表一个很本分的农民形象。张晋生与沈涛有个孩子叫 Dollar,两人离婚后,张晋生带着孩子 Dollar 去上海生活并再婚,沈涛则开了个加油站。梁子因为工作得了肺病回到家乡,走投无路的情况下问沈涛借钱。沈涛的父亲死后,儿子回来时,她做了一顿饺子

突围传统观念的影视作品

给儿子吃。饺子这一线索也出现在影片的中间和最后。在影片的开头,沈涛和张晋生以及朋友们在舞厅跳舞;影片的最后,沈涛在冰天雪地里解开了狗的项圈,然后一个人又跳起了那支舞。这些细节都非常有意味,影评基本上是持肯定意见的。

影片三个阶段的故事构成了作品的立意,饺子、钥匙、舞蹈这些具体的细节则补充了作品的立意。影片中有两次关键的人物话语:一是母亲对 Dollar 说"每个人只能陪你走一段路",这句话是我们理解作品立意的一个角度。二是 Dollar 与他父亲谈判时说的"我要自由",以及父亲回答他的"对自由的理解是不恰当的",这两句话在影片中也非常重要。这部作品属于一部思考性的作品。思考性的作品难免会借助符号化的人物、场景结构来加以表现。整体上影片通过思考中国人如何获得幸福,来试图解答中国文化的走向问题。从更高层面上看,这不仅是一个怀旧的问题和乡土的问题,还是思考中国未来的问题。影片中的每一个人都代表着一种对自由的理解,但这些理解是否有问题,从中体现了什么?

梁子喜欢涛,但他是一个本分而安于现状、踏实而有骨气的老实人。就算再不顺,他也不会向权势低头,喜欢涛但不会主动追求,顶多送一碗饺子。这样的人物可圈可点,但命运不会给他打开一个新的世界。梁子是一个缺少奋斗观念的农民,他由于碰到困难才不得不离开土地。这样的人,我们一般不会把他理解为是自由的,会觉得他处在一种不自由的状况下,满足于循环往复的并逐渐落伍的生存状态,但按照萨特的哲学,这仍然是自

第十一讲 《山河故人》的中国现代文化理想图景

由的选择。梁子的选择代表着中国相当一部分农民在改革开放下的生存选择。他为什么不去过晋生一样的改变自己命运的生活？也许他根本不屑于像晋生那样发财致富。比较起来，晋生的选择就是在社会上打拼，很能混得开，所以很快他便发家致富，四处炫耀。这样的角色，在以前的作品中也屡见不鲜，像路遥的《人生》中的高加林也属于这一类人。这类人物往往是随着时代大潮流动的，所以时代的悲剧也会是他们的悲剧，只不过个人的悲剧只能由个人承担。晋生最后一个人在海边别墅里无聊地发火，暴露出他的精神和心灵无处安放，意味着他只是金钱和房子的奴隶。而涛比梁子有活力有头脑，人也聪颖，视野也更加开阔，她能跟上市场经济的步伐，但不一定依附时代而动。实际上涛是有商业意识的，也不排斥赚钱，所以能欣赏并接受晋生的追求。但涛一直没有离开自己生存的土壤，这与晋生有很大的区别。涛有发展观念，有商品意识，但不像晋生那样去追求豪华的生活，节俭始终是她的准绳，饺子就是她最好的食物。这部影片之所以塑造这三个人物又不对他们的内心世界进行具体的刻画，主要是导演的立意不在于塑造人物性格，也不在于开掘人物的内在世界，而是通过情节的发展和人物生存选择的符号化，来表达对中国文化现代化发展的一种道路探索。

我们需要什么样的现代自由？

涛、晋生和梁子这三个人的选择，代表着中国现实中三种不同类型的人生选择的方位。而梁子的生病和晋生儿子 Dollar 的迷茫，其实一定程度上回答了导演的价值抉择。

什么是中国现代的超功利性的自由，这是影片提出的第一个关于自由的问题。Dollar 和父亲的争吵传达出他对于自由的一种迷茫。Dollar 不知道自己的人生应该怎么选择，但至少开始拒绝他父亲的选择，即物质享受型选择。这是一种"有钱就有自由"的选择，钱只是享受的工具，有了钱和别墅的晋生只能在家里发脾气，这是一种不再有任何文化深度的自由。

Dollar 的第二种困惑表现在与老师 Mia 的恋爱中。当老师问起 Dollar 如何向母亲介绍自己的时候，他也是迷茫的。这是

第十一讲 《山河故人》的中国现代文化理想图景

一个很大的隐喻,它象征着中国人今天在自由选择和情感选择上能否突破传统的等级、身份、年龄等观念的约束,凸显出情感和心灵之于人的根本意义。生命和情感被尊重,是生命自由的象征。Dollar 愿意和老师在一起,传统伦理无权干涉,但 Dollar 又是中国人,他是否只能生活在国外?如果在中国山村中,他们该如何生存?这实在是影片的点睛之笔,向所有的中国观众提出了这个问题。

第三个自由问题,则体现在晋生与儿子远离中国文化的问题上。"中国文化"是一个大概念,远离"中国的什么文化"才是问题的关键。儿子回来参加外祖父的葬礼,却已经不知道在外祖父的墓前跪下,母亲训斥过后他才勉强跪下,这说明 Dollar 身上已经没有中国的"孝"文化。同时儿子对饺子根本没有食欲,在母亲的逼迫下才勉强去吃,这意味着 Dollar 在饮食上已经远离了中国的饮食文化,也意味着中国年轻的一代已经背离了自己的文化基础,这就提出了一个中国人的物欲自由和个人爱好是否可以背离中国文化习俗的问题。从哈耶克的观点来看,习俗是一种强大的"自发秩序",而所有的理性文化建设均应该建立在这样的秩序上。血缘文化有问题,不等于放弃血缘,饮食可以根据个人爱好,但不能放弃民间的饮食习俗,因为这些都是中国人成为中国人的"根"。无根的自由必然让人茫然,有根的自由必然让人有内在的信念。中国人的现代自由根本上是一个尊重什么样的传统文化的问题。文化选择的自由是一个理性建设的问题,而不是个人依附环境随遇而安的问题。不考虑这样的

问题，物欲与文化就是分裂的，个人兴趣与文化也是分裂的。晋生把现代发展理解为物欲享受，这是对西方有超越现实一面的现代化的极大误读，也是对中国传统文化有节制物欲和放松物欲这两种文化追求的极大背离。现代化尊重人欲和物欲的追求，但绝不仅仅是物欲追求。现代化不是"重利"而是"尊利"，不是"唯利是图"而是"不仅逐利"。

涛的简单的生活所体现出的自由，在中国传统文化中不是儒家的节制欲望，而是苏轼、汤显祖、戴震的理性地对待欲望。这里的关键是"中国现代理性"。中国现代理性是对儒道哲学的创造性的改造，从被儒道排斥的经验中去提取尊重欲望的经验，并对这种经验进行理性概括和升华，这就是《山河故人》要观众去思考和解答的问题。

这种解答一方面具有批判性：晋生所代表的是没有文化的物欲现代化，这样的现代追求所造成的暴发户形象，才会作为一种恶果被鄙视。Dollar 关于自由的提问是对晋生所代表的父辈之现代化追求的质疑。另一方面，这种解答又具有建设性：涛的雪天舞蹈、Dollar 脖子上的钥匙和涛最喜欢的饺子，这些符号共同构成了现代自由选择中的某种内涵。涛在自由选择中传达的是一种价值依托，一旦离开了这种价值依托，生命又是如何展现有价值的自由的呢？

影片开头和结尾的舞蹈是很能说明转换中的个体独立问题的。从集体舞转换为个人独舞，正是一种现代性的转换。中国人的欢快以及生命力的展现，往往和唱歌跳舞有关，而晋生和梁

第十一讲 《山河故人》的中国现代文化理想图景

子在后来的生活中缺乏的正是这种愉快的心情和跳舞的冲动。最重要的是,涛最后在大雪天里放开小狗而翩翩独舞,这就意味着现代性最重要的标志是:个体在恶劣的环境下依然可以愉快地独舞。传统中国士大夫一个人时往往是郁郁寡欢、多愁善感、借酒消愁的,所以,哀怨、烦恼、寂寞、忧愁支撑的个体不是现代性的个体,而坚定、轻松、欢快、孤独但自我欣赏的个体,才是中国现代性文化的理想个体。从传统群体性、整体性和依附性文化角度去看涛最后独自一人生活,会觉得涛挺可怜,但如果从现代性角度去看,由于人的本质是孤独的,并且守卫这样的孤独才会充实,涛在亲人一个一个离去后不是郁郁寡欢而是翩翩起舞,这就具有了创造性的意味。我想涛和晋生离婚的根本原因,正是对自由的理解差异所致。如果说木心的人生是多难的,尼采的人生是痛苦的,但他们的共同点是心情充实愉快,并能抵御一切误解、诅咒和摧残,这种巨大力量,也构成了涛独自一人愉快生活的基石。

　　晋生依附金钱成为追求豪华生活的奴隶,而涛则是尊重金钱但又不在意金钱,从而可以穿越金钱,这种态度使得涛不会成为物欲的奴隶。简单的生活因为不受物欲影响,所以心情自然是愉快的。尊重物欲不是排斥物质关怀,而且还可以在物质上关怀别人,淡泊物欲则不具备用物质去关心别人的能力。加油站可以让涛有一定的经济力量来帮助她的朋友,普通列车、饺子、舞蹈、加油站等,构成一种奋斗而舒缓、孤独而从容的生活。我们生活在上海,可能很少有涛这样的生活,我们总是太忙,忙

突围传统观念的影视作品

于应付各种事情。老外来到上海的陆家嘴,开心得像回家了一样,但他们不会有文化上的惊异。我觉得一种文化如果能完成现代化的改造,是能让外来人感到惊异的,惊异于一种独特文化带来的震撼。涛最后能一个人在大雪天起舞,就是一种别样的能让人惊异的生活场景,而她的背后,就只有加油站、饺子、普通列车和递给梁子爱人的两万元而已。

人都是一个独立的个体,占据我们制高点的是一种可以独自体验并享受的生活。涛孤身一人依然可以开心地活着,传达的就是这样的意向。这其实是一种简单而依靠自己的生活。一个人守着一种信念和价值,就拥有了力量,可以过自己所认为的最好的生活。

萨特的"存在即虚无""自由选择"是什么意思?萨特回答说:任何选择都属于自由。在这个意义上说,人是自由的。以此来看,梁子、晋生和涛的三种人生选择导致了三种不同的局面,所以作品以跨时代的方式来表现这三种人生选择在当下所产生的问题。我认为梁子的那种本分的甚至是逆来顺受而不去奋斗的人生,只能导致一个悲剧的结局,甚至连生存也成问题。这是中国很多底层农民的生存状况,这是他们选择了不奋斗的结果。这种不奋斗确实和现代化时代要求的个体独立是脱节的。梁子在作品中是一个象征符号,象征着很多人在过和梁子一样的生活。这主要表现为:在精神和思想上依附于时代与意识形态的要求,要求自己做什么就做什么。这种"被决定"的选择之所以是充满危险的,是因为生命力和创造力无法敞开。梁

第十一讲 《山河故人》的中国现代文化理想图景

子守成、晋生善变,一个依附土地和传统,拒绝变化,一个依附时代和金钱,做浮泛的选择,结果都无法体验由生命力产生的自由的快乐和幸福。

我们为什么缺乏生命力?

 我认为以趋利为目的的发展,生命会常常处在不安全的状态中。更严重的是对生命力和创造力的扼杀,其实无时无刻、无处不在地发生着。梁子有生命,但他缺少生命力与创造力来展开自己。一般来说,没有生命力就不会有创造力。生命力就是个人的感受、个人的欲望、个人的情感,随时能自然地展开,并且在展开的过程中不屈服于任何压力。梁子的感受、欲望、情感无法正面地表达,这是他失去涛的原因之一。而在现实中,我们常常用伦理理念对个人的感受、欲望和情感去加以衡量,比如Dollar 喜欢比他的年龄大很多的女教师,我们会指责他是违背伦理的,这种指责就是扼杀生命力的方式之一。我们不会去理解他的这一行为,很容易以外在的尺度认为这是不好的,所以也

第十一讲 《山河故人》的中国现代文化理想图景

会指责女教师违背师德。按照这样的指责,古今中外很多伟大的爱情故事(包括师生恋)都是大逆不道的,这同样是对生命力的扼杀。道德指责、权力胁迫、利益输送都是对生命力的扼杀。因为我们都忽略了"什么才是尊重生命"这一问题。

比较起来,生命力和创造力在涛身上是有所展现的。情感上,她作了自主选择。晋生在 80 年代代表着一种新兴的奋斗致富的成功者形象,尽管这种奋斗在中国可能不完全是靠自己的实力和智慧,但奋斗本身从形式上看是有生命力的。涛选择了晋生,说明两人在生命的展开和奋斗上有一致之处。但晋生后来的选择和涛的选择发生了分歧,分手隐喻着中国很多人的文化选择:漂泊性奋斗还是坚守性奋斗? 在今天,市场经济所带来的现代化让我们每个人在追求自由时,忽略了其中的价值内涵与文化内涵,这必然造成空虚,而空虚导致不快乐。追求自由本是让人快乐的,但追求物质享受上的自由,常常会让人感到空虚,甚至是烦躁与苦恼,因为人成了物质的俘虏。

Dollar 的脖子上始终挂着母亲给他的钥匙,同样有隐喻的含义。最重要的选择,是和家有关系的。Dollar 给我们的启示就是:我们的任何选择和家乡不能脱离关系。家有两重含义,一重是家乡,另一重是安身立命之本。在涛身上,这个安身立命之本就是一种很自发的自由意志。

《山河故人》中的"故人",实际上就是一种根据自己愉快的心情进行选择的生命力象征。如果从独创性的视角去看贾樟柯,他首先用电影语言告诉我们:不同的人生、不同的历史阶段

突围传统观念的影视作品

的自由选择有一个很重要的维度,就是与文化相关的价值依托问题,而文化是尊重生命感受的,是以生命的快乐为基础的,不是被时代的、群体性的思潮所裹挟的。现在男性与女性的差别已经不明显了,东方女性的那种气质上的温和的特质,似乎越来越少。这种温和,不是谦卑和柔弱,而是内在的宁静和从容。这意味着再独立再坚强的女性见到陌生人或是男性时,都是很温和的、平静的。强大在内在世界,是东方文化的审美信念,表面上波澜不惊,真正厉害的是由生命力、毅力、自信心所构成的内在的宁静和从容。在这一点上,涛是能给我们启示的。

突围传统观念的影视作品

第十二讲
《刺客聂隐娘》：
一手提刀，一手护幼

《刺客聂隐娘》的突破在哪里？

　　《刺客聂隐娘》和《山河故人》相当于姊妹篇，都探讨了一个共同的问题：中国文化的走向。只不过《刺客聂隐娘》探讨的是中国武术文化的走向，隐喻中国武力文化的走向。这部影片传达了侯孝贤对中国武术或武力文化走向的一种理解，是很深层也很隐晦的，这是由于很多观众已经习惯了观看《甄嬛传》《琅琊榜》《伪装者》《芈月传》这类敌我斗智的作品，再看侯孝贤的这部影片，在理解上确实是有难度的。我重新翻看了网友的一些议论，深切感到观众在理解影片深层含义上问题多多。

　　喜欢看好看、好玩的影片，喜欢看惊悚、曲折的影片的观众，往往不愿意也不一定有能力去进行深层次的思考。因为现实中，如果我们不快乐，就会通过看电影来释放自己的情绪，在一

第十二讲 《刺客聂隐娘》：一手提刀，一手护幼

个普遍追求快感的时代，这当然是可以理解的，但古今中外很多优秀的电影都不是给人快感的，而是给人思考和启示的。当思考和启示达到一个极致的状态时，就会令人震撼了，这就是经典不可替代的作用。很多好看、好玩的作品会让人产生共鸣，但它不能给人打开新的窗口，让人从不同角度去看问题。我们应该透过现象来揣摩影片背后的思考。如果用这种问题意识来看大陆最近几年的电视剧和电影，就会发现不少缺陷。

侯孝贤的作品是对中国文化的思考，是关于中国人、中国文化、中国力量应该怎样发展的思考。李安和侯孝贤是在做这样的思考。相比于这两位导演，我们会觉得大陆导演的思考比较浮泛，电影的场面热烈，情节跌宕，但很少看到更深刻的问题。一个优秀的导演和作家应该让笔下的人物话不多，因为中国文化应该是含蓄的，中国人也应该是很温和的，只有内心的强大才是真正的强大，因为内心强大才能不在意外力的强大，也才能审视外力的制约。我们是靠内在的世界突围时代和社会的，而不是靠虚张声势、口诛笔伐来咒骂世界的。这种内在的强大体现在李安的电影里，也体现在侯孝贤的电影里，尤其体现在《刺客聂隐娘》里。

聂隐娘违抗了师傅的命令，师傅说她"道心未成"。"道心"就是要不带情感地做事，这一观念的问题在于不尊重情感的事情即便做成了，究竟意义何在？中国的侠和刺客都是讲道义的，这种道义近似父命和大义。侠有武侠、儒侠、墨侠等之分，但均有自己的信念和道义，为达到父命是可以不择手段杀人的，这是

突围传统观念的影视作品

需要反思的。《刺客聂隐娘》在这一点上突破了侠和刺客所承传的义之传统理念。

影片突破了以往武侠片的动作模式,包括西方的很多侦探片和惊悚片也都在格斗上占据主要内容。格斗的性质似乎就是弃恶扬善,但《刺客聂隐娘》并不如此。恶人在这部影片中似乎是模糊的,这确实是一个很显著的特色。导演为什么要突破武打模式?

疏离武术作为政治的、伦理的工具或复仇的手段,贴近人自身的情感,让武术为呵护生命服务,是这部影片的总体立意。情节与画面都是这种立意的呈现,所以情节和画面是"叶",立意才是"根"。韩国影片《太极旗飘扬》也是对伦理文化的突破:亲情是高于国家利益的。但在中国的伦理文化中,亲情、爱情、友情随时都会被牺牲,它们从属于集体。

亲情、爱情、友情,包括人欲和人的感受是人最本真、最原始、最自然的生命内容,但儒家文化讲的"人情",往往把人最本真的内容当作伦理工具,背后大多是权力和利益的考虑,而生命之情是可以突破利益的。比如救人,是一个生命对另一个生命的本能呵护,是不应该考虑得与失的,也不应有过多的伦理考量。武侠、格斗在影片中是作为导演理解世界的材料和工具存在的,而不仅仅是为了让观众欣赏打斗的精彩。既然是材料,它就可多可少,可隐可显。严格来说,好的武侠电影不应该叫武侠片,而应该叫武侠艺术片。穿越武术本身去看待世界,才是艺术化地理解武术和表现武术,这就是《刺客聂隐娘》的艺术性之

第十二讲 《刺客聂隐娘》：一手提刀，一手护幼

所在。

金庸笔下的杨过、乔峰、段誉都是武功高强的，但是在《鹿鼎记》中，韦小宝不会什么武功，可很多人都佩服他，他身上有一点和贾宝玉很接近，那就是喜欢女性超过喜欢权力。喜欢女性的贾宝玉和韦小宝身上绝对没有功名利禄之气，这其实就是现代性的基本内容之一。因为女性更接近生命，而权力是远离生命的。追求功名利禄会导致不择手段，把亲情、友情、爱情作为工具，这一点在贾宝玉和韦小宝身上是没有的。

请注意，尊重人性、人情、人欲的男性不受儒家伦理关系的束缚，那么把武打元素看成材料，将引导我们形成一种新的欣赏武侠片的理念，这就是武术本身不重要，动作精彩、武艺高强与影片的艺术性没有多少关系。在《刺客聂隐娘》这部影片中，武打元素基本上是隐匿的。喜欢看武侠、看格斗的观众自然会觉得这部影片太沉闷，这是由于没有看懂聂隐娘这个人物，也缺少艺术性的欣赏心理。金庸的《鹿鼎记》突破了以往武侠故事弃恶扬善的格局，因为善恶是可以伪装的。聂隐娘这个人物传达了一个独特的理念：武术的性质比武术本身更重要。武术到底是为人而存在的，还是为道义而存在的？这就是影片给我们提出的重大思考。

聂隐娘为什么不杀田季安？

 武侠的最高境界是不是不杀人？这部影片给出了独特的解答。
 影片里的道姑是从属于朝廷政治的，与晚唐的藩镇对立，所以要徒弟聂隐娘去杀魏博的田季安。如果是一个真正的刺客或者剑侠，执行这个目的应该是义无返顾的，因为国家统一代表大义。尤其是师傅之命，宛如天理。但是侯孝贤却告诉我们，一个真正的好徒弟可以不听师傅的话，这一点非常重要，也就是说师傅说的不一定都是对的，徒弟可以有独立见解和判断。古今中外有大量的史实证明，徒弟只有超越师傅才能成为大家，不敢超越师傅的徒弟永远是精神和思想的奴隶，再有才也没有用。西方哲学家伽达默尔批判自己的导师，才建立了自己的理论和思想；庄子区别于老子"负阴抱阳"的哲学，才建立起自己的"无

第十二讲 《刺客聂隐娘》：一手提刀，一手护幼

待"哲学。聂隐娘违背了道姑的律令，除了她对田季安可能还有儿时的感情之外，最重要的原因是什么？

不杀田季安意味着聂隐娘有了自己的一个信念：所有呵护脆弱而幼小的生命的人，也都应该是被武侠保护的对象。当初聂隐娘就是没有得到呵护才被道姑劫走的。既然如此，就要追问所谓"道心"的含义。如果我们认为武侠只是从属于政治目的，人性和亲情是不被尊重的，那么武侠也仅是政治的工具。这种工具性的武侠，正是现代艺术必须反思和审视的。

影片里两次出现了孩子，是因为如果发生战争，最受损害的当然是孩子。因为任何杀戮行为和战争行为，最受损害的一定是弱小者。聂隐娘从小缺乏亲情，必然使她的信念扭曲和奇异。缺乏关怀幼小生命的体验与道姑的侠义教育的冲突，构成了这种扭曲和奇异的基本内容：生命常常被名正言顺地牺牲，是聂隐娘不想让自己的悲剧在另一个孩子身上重演的原因。无论从聂隐娘和田季安的感情关系角度看，还是由田季安抱着孩子想到自己的悲惨身世，聂隐娘考虑的问题都更深入：把抱着孩子的人也杀掉的话，岂不是有更多的家庭、更多的孩子和自己的命运一样？所以，聂隐娘产生了自己的"道心"：手里的刀和剑，只杀摧残幼小生命的人。她的使命是看护幼小的生命。

如果我们把刀和剑再放大，一个国家的军事力量不应用来向世界展示它的武力，不应通过军事来掠夺和侵犯别国资源，而应该用来保护弱小的国家、弱小的生命。捍卫弱小生命的战争是有意义的，而侵害弱小生命的和平仍然是要反思的。

弱小的生命还有什么喻义？

　　武侠、儒侠、墨侠等的目的都是帮助他人尤其是弱者，这在《刺客聂隐娘》中被深化和拓展了。生命的弱者主要是指儿童，呵护儿童的成长是一种现代性的对生命的尊重，这比帮助贫困者、帮助穷人更加具体和深刻。我甚至觉得侯孝贤拍这部电影还有更多的深意：弱小还可以理解为什么？儒家和道家文化在对弱者、儿童的尊重和爱护上是不够的，侯孝贤借用聂隐娘的故事，传达了自己对中国未来文化走向的理念及渴望，所以他舍不得在打斗上安排更多的笔墨，让观众的视线从默默无语的、冗长的对望的画面中离开，因为打斗从来不是他要表现的东西，他的视线早已经穿越了打斗。

　　所以，影片不仅消解了精彩的武功展示，也消解了故事情

第十二讲 《刺客聂隐娘》：一手提刀，一手护幼

节，淡化了政治内容，影片最后构筑了一幅山水画：聂隐娘送武士磨镜少年走向远方。这幅山水画还应该怎么样去表现才会更深刻呢？还应加入一个人物：孩子。聂隐娘左手搀着一个孩子，这就是搀着自己的过去，搀着她生命的体验，她全部的人生意义在于不再让自己的童年遭遇重现。她的右手应该拿着什么？是刀或剑！

为什么侯孝贤把一部武侠片拍成山水画？只有当所有的武器道具及工具用于看护孩子的世界时，那才是一个美丽的世界。这部武侠片展示出从一个美丽的心灵透视出的具有象征性的世界，它必须用宁静的山水意境来凸显人的内心世界的美丽。武术是看护美丽的，不是用来炫耀的，更不是用来扼杀美丽的。美才是这个世界上最高的存在，而这美就是弱者得到尊重，孩童得到尊重，生命得到呵护。

这部影片是非常具有中国文化建设意义的。每个人的尊严都能得到尊重的国家，就成为思考中国现代文化走向的重要问题。司马迁在汉代就提出过对人的尊重问题，而对人的尊重最重要的就是人人平等，就是儿童、妇女都可以写入历史，而不光是帝王将相。

如果我们想从聂隐娘身上找到好看、好玩的东西，当然不可能，因为影片已经突破了我们惯有的思维框架。陀思妥耶夫斯基的作品不好读，但他被称为西方文学的现代主义之父，而西方绘画的现代主义之父是凡·高。他们的作品在当时都很难看懂。所以，领略经典作品就要从看不懂的地方去思考，或者从很

突围传统观念的影视作品

难领略的地方去思考。《刺客聂隐娘》突破了既定的武侠片观念,将武术作为材料碎片来服从我们的审美追求,武术只是一个可以被运用的工具,它本身不能成为我们人生的内容。

突围传统观念的
影视作品

第十三讲

《第三种爱情》：
怎样理解"在一起"？

怎样理解第三种爱情？

刘亦菲、宋承宪主演的《第三种爱情》是一部不算热门的电影。不热门是由于这是一部思考性电影或观念性电影，在情节和细节上都谈不上引人入胜。这部电影是根据小说改编的，女主人公叫邹雨，男主人公叫林启正。有的人喜欢这部电影，有的人觉得这部电影没什么意思。我先出四个题目请读者思考：第一，如何理解第一、第二和第三种爱情？古今中外很多人都谈论过什么是爱情的问题，观众也都会有自己的看法。第二，电影编导是怎么看待真正的爱情的？我们能不能和编导就这个问题展开对话？第三，如何理解相爱的人"在一起"？第四，在生活中，爱情应该放在怎样的位置上？男女之爱与其他的爱应该是怎样的关系？

第十三讲 《第三种爱情》：怎样理解"在一起"？

有的人不是很欣赏这部电影。电影在片头提出世界上浪漫的爱情只有两种：第一种是电视剧里的爱情；第二种是自己正在经历的爱情，但并没有明说第三种爱情是什么样的。邹雨和林启正的爱情故事是以童话开始、以悲剧结尾，相遇得莫名其妙，相爱得也有点莫名其妙，所以让人看着不太能产生共鸣。我觉得影片中对爱情的处理过于简单化了。爱就是被对方的审美元素触动了，不是因为对方漂亮、优秀、成功、富有就可以爱了。

有人认为就邹雨和林启正来说，不以结婚为前提的爱情是两个人的事情，而以结婚为前提那就是很多人的事情了。他俩的爱情得不到男方家庭的支持，邹雨还背负着妹妹自杀的痛苦，再加上林启正牺牲了自己的事业。江心瑶认为一个男人不能去实现自己的梦想，在一起以后未必会幸福。因此电影的结局做这样的处理还是不错的。

其实，两个人不能在一起，除了外界因素和现实压力，还与这两个人的素质有关。两个独立的人，他们的相爱往往并不会选择真正占有对方或者结婚。因为独立的人是以整个世界为世界的，他是面对整个世界而显示出自己的独立的。一个独立的人即便结婚了在根本上也还是独立的。

爱情和婚姻是两种理智吗?

贾宝玉喜欢那么多清纯的女性,对谁都很好,对谁都呵护,按照传统伦理来说是不符合规范的,但贾宝玉的意义就在这儿:一个男人拥有自己所爱,就不能欣赏和怜爱其他女性吗?从人性的角度来说,去关怀和欣赏其他女性是完全正常的。邹雨开始是拒绝林启正的,可能是因为她的妹妹也很喜欢林启正,但她发现林启正总会在自己路过的咖啡店看她,这是她动心的原因之一。所以爱的原因在爱,而不在其他。最后邹雨和林启正谈了一个条件:两个人在一起没有感觉了就随时分开,不管林启正是否答应,但这个条件是邹雨非占有性的爱情观的体现。如果林启正为邹雨着想,肯定会尊重邹雨的意愿。

两个人格独立、素质优秀的人,可以很独立地把握这个世

第十三讲 《第三种爱情》：怎样理解"在一起"？

界，这两人在一起产生了爱的火花，这个"在一起"的含义是什么呢？那就是即便结了婚也是彼此独立的、非占有性的，这两人的"过日子"也不可能是我们世俗意义上的黏糊在一起，所以并非是由于遇到林洪的阻力或者是邹月的自杀而阻碍他们"在一起"。邹雨谈的条件是一个非常重要的价值观的流露。实际上她在引导林启正，爱情应该建立在两个独立人格的基础上，不必相互承受或承担某种生存上的压力。她拒绝林启正的银行卡也是想维持感觉意义上的爱情，因为金钱的介入正是扼杀感觉意义上的爱情的主要因素。林启正不会爱邹月，因为一个具有依附性的女性不能打动林启正，而邹雨身上的独立品格吸引了他。

即便林洪同意邹雨和林启正在一起，这两人可能还会因为自身的因素而分开。彼此不依附对方而产生的魅力，才是爱情产生和得以维持的重要原因。保持爱的纯粹的感觉意义，这就是爱情的理智。为对方考虑，就要考虑他不可能仅仅靠爱情而存活，祖国、事业、亲人、朋友都不能放弃，这是爱的理智。在此意义上，爱的生存要考虑社会化因素，这同样是爱情的一种理智。

爱情和一个人对世界的其他责任同等重要，是并立的，所以"爱情至上"的观念是有问题的。一个人不是生活在爱情世界中他就会幸福，幸福涉及很多维度，其中一个重要的维度就是责任。如果林启正是一个素质很优秀的人，他必须对公司所有人负责任，这种责任恰恰是能让邹雨更加爱他的一个重要原因。而按照邹雨的惯性思路，她绝对可以理解林启正做出这样的选

择,如果公司确实需要他,如果他的事业发展也需要他做出选择,他可以选择暂时离开邹雨。

我想,具有独立品格的两个人,暂时的离开根本不是问题,爱情的思维是"付出",不是"得到"。而"得到"思维是爱情的异化,也是没有爱的能力的体现。在爱情中得到的越多,就越不会爱。懂得爱情的优秀男女,不会纵容对方的"得到"思维。

邹雨和林启正爱情的意义就在这里:爱情长久的奥秘在于看护爱的感觉,而不是用"得到"思维走向世俗化。爱不仅是一种理智,也是一种素质和能力。

《第三种爱情》是悲剧吗？

很多观众可能会说《第三种爱情》是悲剧，相爱就该在一起，否则就是不美满的，或者站在邹雨的角度看，觉得她太悲惨了。这样一种评价本身就是对爱情的肤浅认知造成的。

我觉得邹雨能触动林启正的正是她的个人气质、内涵所透出的隽永之美。林启正给邹雨银行卡，其实也是再次测试她的素质、内涵，尽管林启正主观上是为她着想。作为一个独立的、理性的现代人，他们应该产生怎样的爱情关系？我认为这部影片的考量是：婚姻是需要现实关怀的，爱情即便有现实关怀还是会走神。他们的相爱在某种程度上也让邹雨获得了一个新的世界：以物质来衡量爱情肯定是爱情的异化，使爱情变为物质和快乐的工具。当邹雨明了不能用珍贵的感觉去换取自己所需

要的利益时,她就把爱情与生存作为两个对等的世界来尊重了。这就是爱的纯粹性和审美性所在。不仅如此,邹雨还明白爱林启正要准备随时放手,但放手不是不爱,而是一种纯粹的爱的体现。一个人明了爱情在生活中其实和责任一样重要时,爱的方式就必须接受对方对这个世界的责任。这样的爱,当然就不是"至上"的。除了爱情,一个人不光对世界有责任,对世界也有关爱和审美,这些东西都不应该影响两个人去相爱,而应该全部接受下来,这才是接受一个完整而真实的人。爱的方式是体验性的,而不是时空占有性的。

在宽泛意义上,爱基本上可以理解为奉献和牺牲、为对方着想,这不是专指男女之爱,所有的爱都是这种性质的。若仅考虑自己的利益得失,那就体验不到林启正和邹雨苦涩的浪漫。那种世俗的、碌碌无为的生活,邹雨是无法忍受的,可是我们很多人以"平平淡淡才是真"来躲避独立的、奋斗的、超越的人生,爱的能力便丧失了。

如果我们再加一些分析的话,可以认为:在婚姻中理解很重要,理解、责任、体贴会使婚姻变得很默契、很温暖。但是请注意,这个状态并不是意味着这就是全部的世界了。我有个朋友出去玩,回来后妻子发现他的衣服上有一点红色的印记,妻子就说她去洗一洗,其他的什么也没说。这就是婚姻的道德,也是婚姻的力量。这位妻子的做法不是马上和丈夫发火,我觉得这是她的一种从容,一种理解的力量。所以,两个素质优秀的人在一起时不需要多说什么。我想邹雨和林启正如果在一起,应该也

第十三讲 《第三种爱情》：怎样理解"在一起"？

会这么处理，因为他们考虑的不是现实性的占有，一个独立的人应该面对整个世界。正因为独立地面对全部世界，他才会形成自己的魅力。导演想说的是真正的爱情是不以占有性的、现实性的、功利性的考量为准绳的。为对方着想，能承担对方对世界的责任，这样的爱是付出，是理解，才具有"爱你所爱"的意义。

另外，很多人都说"婚姻是爱情的坟墓"，我不赞同这种说法。这种爱情观之所以是有问题的，也因为这是以现实性的、功利性的考量为目的。所谓浪漫只是手段，目的在于现实。正如不少人认为爱情中感觉是不可靠的，这在于把感觉当工具，获得不了现实性关怀所致。

突围传统观念的影视作品

第十四讲

《驴得水》：
什么是中国现代教育的问题？

什么是真正的现代教育？

最近对《驴得水》这部电影叫好的人很多，网上也有不少评论觉得这部电影好。这部电影的主创人员自筹经费，也没有请大牌明星，独立地从事艺术思考、艺术创作。这种艺术创作精神是值得鼓励的。就像温商、浙商一样，他们不依赖于官方资金，不依赖于外国资助，完全自力更生，靠卖小商品一步步壮大。我认为这是浙江宁波、温州这片土地能成为中国现代化发源地的一个很重要的原因。浙地具有务实的文化传统，这从汉代的王充起就已经显现出来了。在这个基础上，浙江宁波慈溪产生了最早的一批海外华侨。我认为正是每个人的行动才能决定中国现代化是否可能，就像袁枚的《苔》，阳光不到处，苔花依旧开放。

第十四讲 《驴得水》：什么是中国现代教育的问题？

《驴得水》原来是一部话剧，电影和话剧的表演有相似的地方，题材方面也存在敏感性。单就电影来说，我认为这是一部具有独立创作精神的电影，它和时下流行的各种电影、电视剧不太一样，给人耳目一新的感觉。影片和《我不是潘金莲》都是批判现实主义的作品，暴露社会问题，直面人的素质问题。

影片是以民国教育为切入口来思考中国现代教育问题的。实际上就教育来说，民国时期的教育相对于中国现代教育有很多值得阐说、发扬的内容，这当然不是这部影片想要表现的。云南的西南联大在乡村，但走出了一批杰出的教授和学者，所以"民国"在学术和教育的意义上并不具有贬义性质。这部影片是带有隐喻性质来思考中国现代教育问题的：教育究竟是不是办学的问题、招生的问题、规模化建设的问题？

在影片中，教育部特派员来视察，三民小学的教师全部围着他转，因为他掌握着办学的经费——这是一项"生杀大权"，没有经费什么都办不成。校长有着一腔热情，确实想把这所乡村学校办好，身边也团结了几位教师。这种类型的乡村教育在民国时期是存在的，民国政府也给予了不少支持，但是一层层下来，贪污腐败也是存在的。影片的情节设置似乎是在揭示民国教育中靠上级拨款而弄虚作假的腐败风气。校长为了得到拨款，编造出了"吕得水"这样一个并不存在的教师，结果只得找个铜匠来冒充。但是教师队伍中有一个"另类"张一曼是与这样的教育文化相抵触的，最后不堪羞辱而自杀了，这就使影片的批判性从教育体制问题转变为教育内容和教师素质问题。简单

突围传统观念的影视作品

地说：没有真正的现代性的教育师资和内容，拨再多的钱又有什么用呢？

教育等于办学吗？孟子曰："庠者，养也；校者，教也；序者，射也。"我们现在说的学校是指新式学校，这个概念是从西方传过来的，也就是洋学堂。辛亥革命后，教育部公布新学制，学堂一律改称学校，并一直沿用至今。这些都是就教育办学的硬件来说的。儒家文化中的有教无类，强调了教育的平等，还有一个理念，是身正为范。其中的"范"是指示范、榜样；"正"是指要符合传统文化规范的，比如重义轻利、廉洁奉公、大公无私等能做到这些了，就能对周围的人作出示范、榜样。但这些都不等于学校教育。这也说明了为什么家庭教育是至关重要的，人人都可以成为教育者，只要我们是身正为范的人。在这个意义上，影片没有展开什么是现代意义上的身正为范的思考，但是张一曼却引发我们作相关思考。无论是教育部特派员、美国的慈善家，还是学校校长，都是围绕钱来展开教育思考的，从一场闹剧或许可以反衬出这个问题。钱确实很重要，因为需要养活教师，需要建设校舍，这都是可以理解的，但不可理解的在于没钱就不能办教育的理念上。

我认为影片中的男性角色都是有问题的。校长虽然有远大的抱负，但教育理念有问题。裴魁山和张一曼有性行为后就想占有她，张一曼没有接受，最后裴魁山看着张一曼和铜匠好了，就把张一曼骂得狗血淋头，骨子里面对于性、对于爱、对于婚姻的占有性，使得裴魁山不仅不具备理解张一曼的能力，而且也成

第十四讲 《驴得水》：什么是中国现代教育的问题？

为扼杀张一曼的刽子手之一。青年教师周铁男，看起来是最青春、最单纯、最坚定和最勇敢的，但是一颗子弹从耳边穿过后，他马上就怂了。如果我们的每一位男教师都能做到临危不惧，国家才是有希望的，中国的教育才是有希望的。道理很简单，老师是什么样的人，自然会培养出什么样的学生。

影片中最没有文化的是铜匠。他和裴魁山有共同点：裴魁山是想利用性行为把张一曼据为己有；铜匠在和张一曼发生了一次性行为后动了情，也想占有张一曼。动了情意味着铜匠把"性"等同于"爱"了，所以当他听到张一曼说他是牲口时会怒火中烧，以至于在有了一点点权力之后就折磨、伤害、侮辱张一曼。就在张一曼自己打了自己耳光后，铜匠不解气，还想置张一曼于死地，这是爱张一曼吗？铜匠和裴魁山其实都不懂什么是爱，什么是性，什么是婚姻，他们只会用占有的思维来理解性、爱和婚姻，并且在达不到目的后便伤害对方，他们自然不能充当中国现代教育者。

影片中的这四个男性，其实没有一个做到了现代意义上的"身正"。猥琐、丑陋、无耻、怯懦、恶毒这些概念安放在他们身上并不为过，就连堂堂的孙校长在最后也要求女儿和他一道从事欺骗活动。我认为这是对中国当代教育的一个非常有力的、直接的批判。这个批判揭示出一个问题：中国教育首先是自我教育，目的是检验一个人是否有资格做现代教师。如果教育出的学生只知道争名夺利，不懂得尊重人性和个体的自由意志，这样的教师应该是中国教育问题的直接责任人。

突围传统观念的影视作品

由这个问题我们可以想到,如果教育不仅仅是办学校,那么,学校以外的任何社会环境和生活环境都充满了教育的机遇以及教育的可能。教育其实是无处不在的。一个人在影响他人、社会的时候,他就是在做教育工作。我认为这是这部影片中的一个思考盲点,它没有把教育的问题放在这一点上去深入拓展,而全部围绕着这所学校办学如何艰难。

《驴得水》里的这些男教师的素质问题并不是学校造成的,学校也不可能解决他们的这些问题。这些问题其实是教师们受当时社会风气和传统文化制约所产生的。要解决这些问题既不能靠社会,也不能靠学校,而只能靠自我反省和自我教育。作家刘心武写过一篇小说叫《班主任》,里面喊出了"救救孩子"的口号。小说里的谢慧敏,是一个"又红又专"的班干部,但她竟然说《牛虻》这部小说是"毒草"。小说揭露了"四人帮"愚民教育对孩子的摧残,通过张老师之口发出了"救救孩子"的呼唤。但是"救救孩子"这句话是在粉碎"四人帮"之后喊出来的,在"四人帮"横行的时候,教育家和教师们在干什么呢?所以真正的问题是如何坚持教育的本性,保护教育的良心和良知,这是教师的自我教育问题。

"我的身体我做主"给我们什么启示?

如果中国的现代教育不是办学的问题,而是教师的自我教育问题,那么,谁来充当自我教育的引导者?我认为影片中的张一曼可以,当然这个人物身上依然有缺陷。

张一曼追求的已经不是五四时期空洞的"我的人生我做主"了。生命的自由、身体的自由,是个体可以自己做主的前提或基础。我的身体我做主,我的欲望我来决定,这才是中国现代个体能够产生自己的思想的基础,否则思想与身体就是脱节的。身体行为和思想行为的统一,才是独立品格的基石。现代教育是尊重个体、生命和身体自由的教育,也因此,张一曼在这部影片中就显得有点另类,也有点大逆不道。她的我行我素,被认为是离经叛道的,最后成为大家吐唾沫的对象。其实吐唾沫、骂

突围传统观念的影视作品

她、剪她的头发,让她自己打自己的耳光,我认为在影片中是有象征意义的,这些都可以理解为传统文化对张一曼的围剿。一部影片应该怎样完成现代教育者的自我引导,完成张一曼对这四个男教师的引导和影响?这是影片没有涉及的内容,因此也是影片的缺憾。影片把最后的结果处理为张一曼自杀,我认为这是一个败笔。因为身体的自由是张一曼所追寻的,就得承受追寻的代价,就应该有心理准备,这才是现代个体应该具有的抗打击的能力。张一曼的自杀说明她有受传统伦理束缚的一面,心理上还没有做好准备,从而走向了电影明星阮玲玉的道路。其实影片可以表现张一曼对身体自由的坚持和与伦理观念的冲突所造成的内心困惑、矛盾、抑郁,甚至是想自杀,但她挺过来了。

在这个意义上,我推荐观众去看《西西里的美丽传说》,这是一部经典电影。女主人公的丈夫上了前线,后来传来噩耗,说她丈夫牺牲了。她是一个美丽的女性,周围很多人围着她转。后来,德军来了,她和德国军官有过交往。周围的居民就开始对她吐唾沫。在一个备受谴责的环境中,她坚持了下来。终于有一天,她丈夫突然回来了,两个人手挽着手,非常自信坦然地走在大街上。这是一种坚持自我、坚持生命的力量,这种力量实际上就是"引导者的力量"。但是《驴得水》尚缺乏这样一种力量。

另外,我觉得这部影片中提出一个很有意思也很新颖的问题——性自由。"性自由"在中国往往是贬义的。一般我们能接受爱情自由、婚姻自由。现代人追求爱情自由,不再听命于父

第十四讲 《驴得水》：什么是中国现代教育的问题？

母的安排，不再听命于社会流行的价值观，诸如"爱情不走向婚姻就是不道德"，这是一种走向现代化的标志。婚姻也应该自己做主，听命于内心，影片中有句台词是"我要睡服你"，对这样的自由我们应该怎么看，这是理解张一曼的很重要的一个内容。

我认为身体自由是个体思想自由的有机组成部分，否则思想就是外在于身体的。身体的自由包含多方面内容，性自由是其中的主要内容。它有一个最重要的、也很容易被我们忽略的特质，就是这种自由不带有占有性，可形成一个非占有性的关系，分别是愉悦、奉献和承担。裴魁山和铜匠的问题正是混淆了这三种关系的不同性质，从而忽略了身体和性在张一曼这里的愉悦的性质。谴责是占有心理的外化，伤害同样是这种心理的极端表达。张一曼周围都是这样的男性，这当然是张一曼的悲剧之因，而更深层的则是中国现代教育的悲剧。

由于裴魁山和铜匠根本不明白张一曼的身体独立和性自由的意义所在，所以当张一曼反问裴魁山和她结婚合适吗的时候，裴魁山是回答不了的；所以张一曼在情急下才会说把铜匠当作牲口。这句话其实没有错，只是说得太刺耳。她只把铜匠当作一个身体，它为什么一定要和爱情、婚姻和很多责任捆在一起呢？人的自由可以超越动物，也可以只选择动物性，这才是自由的真正含义。张一曼的出场，挑战的就是我们固有的底线："性"可以从属于爱情与婚姻，也可以在生命本能的意义是被尊重，为什么不能是一种伦理文化呢？

身体自由是情感自由的基础。如果不尊重性，最后伤害的

是爱情和婚姻,如果尊重性,爱情和婚姻都可以得到保护与珍视。以日本文化为例,村上春树的《挪威的森林》就是把性和爱作了分离的处理。日本文化有它原始的大和文化,如《源氏物语》所延续下来的文化基因。发展到现在,日本文化已经很容易接受性与爱分离的观念。日本文化有人道和天道分离的哲学,这也是日本影片给我们纯情感觉的重要原因。《挪威的森林》里的渡边就是自己解决性需求的——几个男生在宿舍里自慰。当渡边和绿子、直子在一起时就非常纯情,他守着绿子一夜竟然可以不碰她。爱情其实是不受性制约的,性也不受爱情制约。借爱情的名义去占有对方、得到对方,这实际上恰恰是对爱情的轻视,是把爱情当作一种工具了。这其实是对爱情的亵渎,也是对性的奴役。

在《挪威的森林》里,直子一直坚持着性是一种忽然产生的、莫名而来的不确定的体验,否则她绝对不会有性行为。这个问题放在张一曼身上,她也只是觉得对这个男人有性的冲动,就可以有性的行为,并不去考虑其他因素。哪怕这个人是一个没文化的人,但身体诱惑着她,她就可以这么去做。

张一曼是否应该自杀？

　　张一曼在身体意义上理解她的自由,恰恰可以体现出她对爱情、婚姻的严肃。爱情、婚姻不是什么人都可以谈的。不能因为跟他有过一次性行为就要嫁给他,也不能因为有过一次性冲动就要爱他。那恰恰是对婚姻、爱情的亵渎。反过来说,爱一个人是不是一定要有性？那也是不一定的,古今中外这样的爱情并不少见。只有性的自由被尊重了,爱情和婚姻的自由才能被尊重。性如果不被尊重,它就会从属于爱情和婚姻的要求,或者把爱情和婚姻当作工具。

　　张一曼对裴魁山其实应该有这样的责问:"我为什么和你有过关系就一定要嫁给你呢？你裴魁山有资格做我的丈夫吗？"但这样的责问没有化为电影情节,言下之意是,对于要共

突围传统观念的影视作品

同走人生路,张一曼根本看不上裴魁山。出于应付检查工作的需要,张一曼用"睡服"作为手段,做通了铜匠的思想工作,整个过程中她可能连性的需求都没有。

关键问题是,我觉得在张一曼身上有两个败笔,即自打耳光和被剪头发,这极大地影响了她的审美形象。因为这牵涉到一个真正追求身体自由的人用什么来实现自身自由的问题。假如一个人连坚持身体自由的信心、意志和能力都没有,那么他追求的这个身体自由就有些廉价。张一曼在任何情况下都应该坚持"我的身体我做主"的原则,只有这样,她才能成为教育别人的引导者。

影片对张一曼的结局的处理虽然揭示了一种难以抗拒的现实压力,但是她所坚持的身体自由是以悲剧结束的。中国的导演在处理这种棘手的问题时往往都会选择让主人公自杀或者死去,这不得不说是一种简单的笔法。《蜗居》中宋思明出车祸去世,《我不是潘金莲》中李雪莲的老公也出了车祸,我认为这种处理方式是电影最大的遗憾。

《驴得水》这部电影用讽刺性的喜剧形式表现了一个悲剧性的内容:中国教育常常令人悲观——很多人在轰轰烈烈地办学,但却没有人懂得什么是真正的现代教育。现代教育首先是尊重身体自由、生命自由以及人格尊严的教育,中国的教师应该在这些方面身体力行,才能构成现代意义上的"身正为范"。我们要考虑用什么来教育中国的青少年,以及怎样进行教育。教育孩子如何听话的人,并不能承担起现代教育者的角色,我们首

第十四讲 《驴得水》：什么是中国现代教育的问题？

先应该学会面对这种滑稽的闹剧式的绝望，我认为真正的悲剧有一种审美感召力，而不是让人绝望。这种感召力可以唤醒人们去对抗悲剧，对抗绝望的力量就像《老人与海》中的老人一样，打了一条很大的鱼却被吃得只剩骨头，但是老人心里是充满希望的，有着和绝望的处境去战斗的力量。这部影片渲染了中国教育的种种不合理处，但这是不够的，还应该给我们走出困境的一点启示，我认为影片其实完全可以做得到，只要好好处理张一曼这个角色。张一曼这样的女性，无论走到哪里都会是一个活生生的教育者，她的教育可能会超前，可能会遇到阻力，但未必不能一个人去战斗。

突围传统观念的影视作品

第十五讲

《我不是潘金莲》：
中国法律如何守护情感真实？

中国法律如何呵护情理？

《我不是潘金莲》这部电影近期引起了很大的争议，有的人认为这是冯小刚最好的作品，有可能使冯小刚进入中国电影大师的行列，但也有人认为影片根本达不到艺术的最高水准，编导在理解世界上还存在问题。这部电影是根据刘震云的长篇小说改编的。刘震云近些年的一些长篇小说有他独特的艺术追求，在走批判现实主义的路子，暴露现实的荒谬。

关于如何理解这部影片暴露的现实问题，我给观众列了几个问题：第一，法与情应该是什么样的关系？影片给了我们怎样的回答？第二，李雪莲持续上访了十多年，她的目的究竟何在？第三，如何理解这种上访的动力？第四，如何理解"我不是潘金莲"这个片名？导演为什么要用这个判断作为片名？

第十五讲 《我不是潘金莲》：中国法律如何守护情感真实？

有观众说李雪莲为了报复她的前夫而去找屠夫让其帮她杀人，她便同意与屠夫发生性关系，这一点已经足够使她做潘金莲了，相当于她把自己的身体当作工具。有观众认为整部影片看完，不觉得李雪莲有任何值得同情之处，首先她上访的目的最开始是想要继续和前夫在一起，其次是她上访时还利用了自己的同学，去间接地接触领导。

但也有观众是很同情李雪莲的。在影片的最后她道出告丈夫的真正目的：一开始她和丈夫假离婚是因为没有二胎政策，他们想多要一个孩子，以便多分一套房。她是特别淳朴的农妇，没有什么文化，对丈夫无条件地信任。她一直想不明白为什么丈夫真的跟她离婚了，她觉得那本离婚证对她没有什么作用。另外，李雪莲在上访的过程中遇到很多官员，从省级官员到人大代表，官员因为维稳出了很多的套路，背后的利益纠葛致使李雪莲的问题得不到解决。

讽刺现实、暴露黑暗，是否就是批判呢？如果只是暴露现实黑暗，不能分析黑暗形成的原因，就不是好的批判现实主义的作品。我的一个判断是，这部影片可以说是暴露了中国现实的荒谬性，它的内核其实是由滑稽的、哭笑不得的情节发展构成的。但问题是不是可以这样理解：

第一，离婚本来就是错误的，为一个不光明磊落的目的，为了分房、为了二胎，这个做法的初衷就是有问题的。但是这个问题并没有在影片中展现出来，而演变成为争取正义、捍卫公道的过程。但正义和公正该怎么理解，这里有矛盾。影片把这个问

题的出发点遮蔽了，构成了滑稽。

　　第二，为李雪莲忙碌的官员纷纷落马，这也构成一种滑稽效果。李雪莲坚持上访十多年，最后竟然因为前夫车祸死亡而放弃了，这也有滑稽的效果。如果是一部优秀的批判现实主义的作品，首先要关注"法与情"的关系问题，尤其是中国人的情感真实如何得到法律的呵护，因为很多情感真实是无法用证据来判断真假的。关于这个命题，话剧《权与法》、电影《秋菊打官司》都曾涉及过。这部影片展现的是法在中国受情支配的现实。这里有一个很重要的问题：情在中国该怎样被尊重？如果严格按照西方的法律，那就是法不容情，所以西方生活让人觉得没有多少人情味。但在中国，我们呼唤法制建设可以制约权力和人情带来的很多负面问题，落在现实中，因为伦理情感的力量非常强大，作为一种集体无意识，又会不知不觉地左右着对法的处理。

如何呵护无证据的生活？

潘金莲向法院讨公道，指出当时离婚确实是为了分房，这样真实商议的情景如何被尊重、被捍卫呢？中国的法律应该如何面对这样的家庭真实问题，我认为是中国法学建设的重要课题。爱情和人情构成了中国人生活的主要内容，中国的法律如何尊重这种所谓的"情理"？李雪莲因为夫妻间的信任使得她没有留下证据，如果我们认为李雪莲是胡搅蛮缠，正好暴露出中国照搬西方法律的局限：两个人相爱的证据如何依凭？这种真实的情感如何被尊重？以王公道为代表的政府官员对李雪莲的质问，正好暴露出法律不能呵护普通人真实的、无证据生活的那一面。李雪莲百思不得其解的就是：无证据的真实生活的场景为什么政府不能管？如果李雪莲有法律意识的话，会让丈夫秦玉

突围传统观念的影视作品

河写个材料证明假离婚,如果丈夫不写,那她可能就不会离婚。之所以没有这样做,实际上是因为她还爱着丈夫。关于无证据的情感生活如何被法律保护的问题,网上评论很少涉及。这实际上向政府提出了一个回答不了的问题,也向观众提出了一个很难回答的问题,因此才是原创性的问题。

政府管不了爱情和婚姻的产生,但要管爱情和婚姻生活中社会化矛盾的那一面,即如何维护其"非证据"的真实性与合法性。政府可以不用行政方式管人的情感生活,但可以由民政局和妇联等部门管这方面的事情。

这里有个真实的材料,1985年湖南有一个假离婚案,当事女主告到县妇联来讨公道,妇联和民政局最后一道下了批文,裁定假离婚失效。这并不是由法院下的批文,而是由妇联和民政局一起判决的,这意味着什么?也许这样的判决不具有法律效力,但却解决了问题。这样的思路是:要出示证据的由法院管,无证据的确实有冤情的由妇联和民政局管,尤其是家庭生活、情感纠葛等问题。生活中很多事其实是一个道歉就能解决的,但在情感的作用下有时候就特别困难。路上行人撞了人拒不道歉,员工做错了事被部门上下包庇,政府为什么就不可以管?

上述问题被忽略了,才造成李雪莲的持续上访,也就构成了影片滑稽的情节发展。

为什么会"维而不稳"?

"维稳",是影片提出的一个非常重要的政治性的问题,能够启发政府官员和各级领导来思考什么是真正的政治和社会稳定。靠不出事的观念来维持稳定,不稳定的因素只是被压制了,并没有得到解决,所以压制下的稳定不是保持稳定的根本。因为压制本身会产生一种反作用,社会的怨气会累积,发泄出来就会具有非常强的破坏性,即便不出事也会让很多人"貌合心不合"。在这部影片中,官员们不想让李雪莲上访,对李雪莲围追堵截,针对一个农村妇女,县长、市长都出动了,这意味着我们维稳的思路和观念有问题。

虽然官员们围着李雪莲忙乱,但并没有真正想解决李雪莲的问题,比如县长只找李雪莲谈而不找李雪莲的丈夫,为什么不

突围传统观念的影视作品

是三个人坐下来一起解决问题呢？因为只有李雪莲在"闹事"，所以"谈"只是为了不闹事而不是真正解决问题。更滑稽的是，省长让李雪莲写个不上访的字据，这就表明他不想真正给李雪莲解决问题。也就是说，真正的稳定在于维护老百姓内心的公平和正义，在于认真解决老百姓的每一个问题，影片中的政府官员还不懂得维护老百姓生命的内在情感和公正需求。影片更多的是暴露官员荒诞滑稽的那一面，没有引导观众发现中国法学观念、伦理观念和官员素质等问题，造成了影片立意的不够深刻。

　　上访的目的不仅是要讨个公道，也是要捍卫名誉。真相和名誉是李雪莲要捍卫的。如果一个人连真相和名誉都不能去捍卫与维护，那么这个民族会变成一盘散沙。李雪莲和她前夫商量的是假离婚，这就是一个真相，这个真相难道不应该捍卫吗？影片中确实没有人理解李雪莲的这个真相，她很孤单，所以影片展现了一个孤独的捍卫真相的农村妇女的奋斗之路。她为了讨要一句真话奋斗了十多年，这似乎成为李雪莲的一种信念。信念的力量是强大的，这就是一些官员认为李雪莲是不稳定因素的主要原因。

突围传统观念的影视作品

附录

影视作品评论

只在写得"怎么样"

——谈《大长今》的完整美

我注意到一些评论在概括《大长今》时用的一个概念:"韩国宫廷历史小说"。这种从题材出发的把握存在这样的缺陷:无论是写历史还是写现实,无论是写革命还是写烧饭,无论是写爱情还是写性,都可以写出艺术魅力,也都可以写得很乏味。所以,无论是 20 世纪 50 年代中国文艺理论围绕"重大题材"来讨论文学艺术问题,还是今天又有评论家提出"应该多写底层人民",在我看来,均没有接触到中国文学艺术过去被工具化、今天被边缘化的原因,也没有接触到中国的文学和影视市场那么容易被"西流""韩流"侵袭的原因。原因其实在于:如果我们写得"不怎么样",无论转换"写什么",还是琢磨创作方法上的

"怎么写",都是没有多少用的。换句话说,如果我们写得好,就可以"穿越"文学艺术的工具化、边缘化问题。能让读者、观众放下手头的时装杂志,也不想去卡拉OK,甚至也不想去和朋友聚会,而只被你的作品吸引住,那才叫本事。

所以说到《大长今》,我们就说不清楚它是"写什么"的。说它是写韩国古代宫廷秘史,我们看到现在也不知道这"历史"是什么,甚至中宗皇帝是否叫中宗皇帝好像也不重要;作者只不过是借一个历史上的人物刻画一种精神和素质;说写的是"底层人民",长今却是一个从小进宫并且"以最好的御食尚宫和医女为目标"的奋斗者,宫廷内还是宫廷外,对她根本不是一个问题;而且,如果底层百姓都梦想到宫廷里去生活,或进宫没有多少时间又被赶了出来,我们就更难以辨别"底层"与"非底层"的界限了,写的是"什么人",也就成为一个难以回答的问题。这种质疑也适于分析《红楼梦》。说《红楼梦》写的是封建家庭和统治阶级的生活,但作品中的核心人物贾宝玉,哪个地方看出封建来?但这个"宝贝"显然也不是反封建的,这个成天在女儿堆里厮混的男人,既没有这个意识也没有这个能耐;甚至用二元思维方式也说不清作者曹雪芹写贾府最后破败,为什么就是反封建,而不是惋惜这种破败呢?所以用"封建"和"反封建",不能说清《红楼梦》为什么有让人喜爱的"艺术性"。

同样,要问"怎么写",要谈《大长今》在创作方法和叙事方法上有什么新意与特色,我们多半也会失望。"怎么写"当然是一个叙事学概念、创作方法概念,在20世纪80年代的新潮文学

突围传统观念的影视作品

评论中,"怎么写"可是一个时髦的词汇。比如是用情节还是意识流,是多元叙事还是一元叙事,作家是全知全能还是半知半能抑或干脆无知无能,我们不少年轻作家踊跃试验,最后还是没能吸引读者,最后只能以埋怨中国读者欣赏水平低而收场。这些年文学评论不太用这个词了,大概也是觉得无论"怎么写",好像都有一个"写得不怎么样"的问题。回到《大长今》,如果硬要讨论它"怎么写",大概也就是"多元视角"了。除此,这部作品在叙事方式上实在没有什么可谈的,就是传统的故事、情节、人物外加皇宫、御膳、服饰、药材这些道具,而情节和故事似乎也像寓言似的简单,绝对没有中国的情节剧惊险复杂,无非是长今一次次被赶出宫又一次次进宫。但多元视角只是长篇作品的一般要求,我们很多长篇也如此,为什么没有《大长今》这样的审美效果呢?

所以我以为,《大长今》的魅力来自编导将"美丽""感人""启迪"融汇在一起的完整美——按照我的文学观,在"好看"和"打动人"后面,一定有"启迪人"的东西,才是真正完整的好作品。因为"启迪"是对"好看"的穿越,那就是"不仅仅好看""不仅仅感人",审美的张力和深度就出来了,而这要靠小说作者、乃至电视剧编导在作品整体立意上的"原创性努力"。所谓"原创性立意",在《大长今》中,是指材料可以来自其他国家的文化,但结构和性质已经独有。它可以有儒家"温良"的材料,但性质并不将这种"温良"依附于群体规范和要求,而是做"最好的努力"的创造性自我实现,始终坚定地执着于自己的这一信

念;它可以有日本式的"内敛",但并不让这种"内敛"爆发导致对他人的伤害,相反,是将崔尚宫这样的"罪人"引向面对"最好的人"的自我忏悔;它可以有东方女性的"含蓄",但这种"含蓄"不是中国女性王琦瑶(《长恨歌》)、林黛玉(《红楼梦》)那样的"忍受"和"软弱",也不是中国古代诗词中"犹抱琵琶半遮面"的"娇羞"。它可以有现代时尚青年喜欢的"漂亮"和"美丽",但它既不刻意让他人注意自己的这种美丽,也不在意他人赞美和贬损这种美丽,更让年轻的俊男俊女们思考"美丽不是化装的,而是从信念和心灵生长出来的"这个启示性问题,所以流放着的疲惫的长今又怎能不美丽?她可以有中国、日本电视剧中都有的母子、父子、男女之情,并用母爱打动人,但把最深刻的爱理解为"成全对方做自己想做的事",却深深震撼着每一个可能把爱理解为"占有"和"结合"的观众的心灵。这种创造,来自编导对笼罩全剧的韩国民族精神内涵有了不同于中国和日本的东方性理解,即一种默默的、含蓄的、温爱的、坚定而执着的创造性自我努力,是如何在一种不可能的环境中绽放成从根到叶均美丽不败的花朵。这种"理解"不仅游荡在《大长今》的所有情节和场景中,而且也是韩国文化精神在今天世界格局中的自我定位,并由此展开和穿透作品内的人物、故事、细节和意境。我想,这才是《大长今》写得"怎么样"的最重要的审美之源。所谓"文学性"和"艺术性"高,原因也就在这里。

<p style="text-align:center">(本文发表于《文汇读书周报》)</p>

中国影视艺术缺失了什么
——韩剧《大长今》带来的启示

　　韩剧《大长今》的热播已经成了一个"事件"。虽然中国的影视大腕们对该剧的知识性问题、韩剧的引进问题和媒体的宣传颇有微词,但《大长今》所受到的追捧已说明了它的艺术魅力,媒体再炒作也未必能让观众天天按时坐在电视机前;而更重要的是:如果中国的电视剧自身过得硬,又何惧竞争?如果我们的作品中能将中华美食和中国医术拍得赏心悦目,广为传播,又怎么会让周边国家把中国传统的东西说成是他们自己的呢?

人的信念、精神、气质、形象到其语言、行为和产品的一致性,美就成为一种可以穿越各层面的"深度"

我以为,美必须有整一感。整一,既指艺术的有机性,也指某些审美材料应该有一种与之相应而特殊的意念去穿越它们,才能生发出从外到内的审美之光,否则,我们欣赏的只是美的材料碎片,而不是整体的艺术魅力。对《大长今》,人们谈论最多的就是韩食和韩服的精美了。但奇怪的是,韩国料理在中国各大城市都可以品尝,他们的服饰早在20世纪的朝鲜歌剧《卖花姑娘》中已有领略,为什么一直没有被我们关注?原因就在于《大长今》中的料理与服饰,与主人公的形象及其人生信念是高度整一的,它给人一种纯粹通透的感觉。长今的人生信念是当"最好的"尚宫或医女,她的单纯、善良以及由她的这种信念所体现的"单纯的热情"如此完整,使之成为韩国影视艺术中"最氧气的女性";而且,"最好的"在长今身上,还体现为她常常会以"创意"使她的料理和医术出奇制胜。让不喜欢吃大蒜的皇太后吃大蒜而不觉得吃了大蒜,长今的"药丸"制作同样是有原创品格的。尽管可能一时不被人理解甚至会带来劫难,但这些难道不是长今为追求"最好的"而付出的代价?不愿付出长今式代价的人,就永远不会成为"最好的"。所以"通彻"就是从人的信念、精神、气质、形象到其语言、行为和产品的一致性,美就成为一种可以穿越各层面的"深度"。由于崔尚宫将"最好的"理解为"食材"和"权力",因此再好的材料也只能做出虽然精致但却难有创意的御膳,所以我们看崔尚宫和今英,就不会注意她

们的服饰和料理,而只会注意她们常常显得内虚不安、没有通彻感的眼神。

比较起来,要论服饰、美食、医术和权术,中国文化的原生性,1987年版电视剧《红楼梦》完全应该超过《大长今》。但在《红楼梦》中,虽然我们不缺乏食、饰、诗、画和美人儿,但编导却缺乏一个对世界的独特理解所化成的"精气儿"来穿越这些材料,带动人物的嬉笑怒骂,于是片中的美食与美色成了摆设,情节成了热闹。对贾府的"豪华"与"衰败"有什么哲学性的理解?怎么看贾宝玉这个"只喜欢女孩儿"的"顽童"? 可能我们的编导都难以解答电视剧《大明宫词》在语言上依靠长句所产生的华美感,之所以给人留下模仿莎士比亚的印象,并出现山西农民武攸嗣说土语的不和谐状况,原因就在于:我们如果没有华丽典雅的精神素质之"根",如何会自然地生长出华丽典雅的语言之"花"呢?如果人物的对话缺乏与民族精神、人物、情节、意蕴的整体关联,那么作品整体的美学效果就是破碎而失败的。破碎的美不是美的一种,而是对美的破坏。

"事件对人的遮蔽"是中国影视编导的一种"集体无意识"

东方的美应该有亲和感。《大长今》以韩国的宫闱生活为内容,却是以膳食、治病、亲情、爱情等"最直接的"文化内容来表现的。它的成功,不仅揭示了十几年来韩日等影视作品在东亚产生巨大冲击力的原因,还揭示了近现代东方文学艺术经典的成功奥妙,那就是:日常化的人、情感和细节,应该是东方艺

术的"最直接的表现性内容"。

在《大长今》中,无论是韩尚宫和长今遭"逆谋"陷害流放济州岛,还是长今最后的"揭发",这些"事件"都只是"材料",目的是为了让长今经受"不同的炼狱"而完成她的形象塑造,所以作品总是让我们看到事件中长今单纯无邪的善良眼神,从中考量个人与挫折、与灾难、与复仇之间真正的审美关系。比较起来,由于国内的历史剧受历史事件的限制,"事件对人的遮蔽"成为影视编导的一种"集体无意识"。不少作品是典型的写事不写人,即使是《孙中山》《康熙王朝》这两部以人为中心的电视剧,也是如此。前者的广州起义、武昌起义,后者的剪除吴三桂、收复台湾等重大事件,塑造的都是气势恢宏的伟人人格,即便是爱情、亲情、友情这些最生活化的日常感情,也因为被"伟人"观念过滤而"崇高"起来,这就难免要让人担心:离开了历史重大事件,他们会怎样生活?

用"日常细节的启示"穿越宏大事件和说教而获得哲理性启示

在《大长今》中,中宗皇帝、皇后、太后已经不完全是"最高权力"的化身,而更多的是以儿子、媳妇、母亲的形象出现。由于长今是以母亲的言行为其精神依托的,所以她一次次转败为胜、化险为夷地证明自身的过程,也就成为皇帝、皇后、太后一次次思考自己如何做好"国家的父母"的过程;而"食"和"医""蔬菜中毒""牛奶中毒"这些生活细节,也就成为母亲关心孩子、皇

突围传统观念的影视作品

帝关心子民的基本纽带。我们常说"民以食为天",却没有一部真正写饮食文化、美食与亲情关系的电视剧,这显然与我们忽视与轻视日常和世俗生活的人文观念有关。中宗皇帝最终被闵正浩的"爱就是成全对方做自己想做的事"所触动,放弃将长今纳入后宫这一细节,不仅是对我们"占有性"的爱的观念和"宫女是皇帝的女人"的权力观念的突破,同时也截然有别于中国电视剧中刻画皇帝的"威严——戏说"的两极性创作模式。试想,我们怎能从《康熙王朝》《雍正王朝》中,看到康熙和雍正受宫女启发教育的生活细节?哪个宫女敢像长今这样与皇帝朋友式的天天散步?而在我们的电视剧中,皇帝对儿媳的占有(《杨贵妃》),编导们是否有过以批判的意念观照、挖掘其中深层的内涵?"戏说"同样是对亲情和真情的漠视——它通过颠覆等级性的感情而把常人正常的感情也遮蔽了。在众多戏说剧中,我们看不出皇帝究竟是因为什么爱一个又一个女人,最后只能得出一个"风流"的结论。

《大长今》突破了直露的政治性、道德化说教,代之以日常膳食、保健中的哲理性启示,而且极为重视"非说教性"细节。最典型的莫过于长今冒死给皇太后出的"既是所有人敬爱的老师,又是家中的奴婢"的谜语了,而长今对谜底的解释,也是解说性的而不是宣讲性的。最让人忍俊不禁的是太后一次次"静坐"在中宗皇帝的殿前,来迫使儿子收回成命,一个有时不太讲道理的使性子老太太形象呼之欲出。而国内多数宫廷剧中,太后们都是"慈禧般冷漠"的教化面孔,"直接说教"俯拾即是,结

尾时"义正词严的演讲"更是变得"非如此不可"。煽动作用固然会有,但却不及长今的谜语来得感人至深、启人至大。长今与闵正浩的爱情中没有一句"我爱你",但所有的爱情宣言怎及闵正浩背着长今说"那你赶紧下来,我也来搬石头啊"的话语来得真切、动人和隽永？不知道我们的编导是否明白：崇高的观念与爱情是要通过生活感情、日常细节来表现的,这才更符合艺术法则。

长今之美：坚定而执着的含蓄

韩国文化曾经受中国文化的影响,有些人从"儒家传统美德"出发对《大长今》进行评价。比如用"温良恭俭让""忍辱负重"来把握长今,似乎长今的艺术魅力在于编导弘扬了中国儒家文化。但这样的评论,会遮蔽韩国艺术家对韩国民族精神的一种创造性建设——正是这种创造,激活了"整一"与"亲和"。

在没有找到一个更恰当的词汇前,我是以"坚定而执着的含蓄"来把握长今身上所体现的精神、气质和品格的,这种美很难用儒家精华直接套用。比如用"俭朴"和"谦让"就不能概括长今,因为长今为成为最好的医女和最高的尚宫而奋斗,就谈不上什么谦让,其奋斗目标,也不是简单的、群体化的"大义"可以涵盖的。长今在宫廷复杂的人际关系中,也不懂什么是"调和"与"中庸",她的穿戴和饮食以及日常生活,更没有被表现成"俭朴"。生活方式和生活材料可以被一个人内在的世界所穿越,

突围传统观念的影视作品

所以这些并不重要。在个人与群体的关系上,她也没有"温顺"地随遇而安,而是以"我究竟做错什么了"的天问,选择了"我心我行"来"越过众人之墙",这显然不是"众怒难犯"的中国式生存智慧和"个体受制于群体"的儒学可以解释的。长今面对害死自己母亲和韩尚宫的崔尚宫,复仇欲望自然十分强烈,趁给崔尚宫治病时报仇或主动揭发崔尚宫的罪行,也不为过。但"坚定而执着的含蓄"的人格之美,让她不是横眉冷对崔尚宫,也不是"以命换命"式的复仇,而是"坚持着不仅仅以复仇为目的",执着地让自己的信念体现在生活的各种场合。对长今来说,最重要的是如何让母亲的心灵得到安宁,如何让韩尚宫的形象得到恢复,而只有让崔尚宫主动去自首和忏悔,这一目的才能实现。所以她"坚定而执着的含蓄"是"最健康的、最美好的"价值,这种价值可以体现在人、事、物等一切方面,像空气一样被我们呼吸、为我们所需。所以长今"我做错什么了"的天问,就等于是说我们是不是都有"不健康、不美好"的错?错可以改正,而不是应该被消灭,这才是"坚定而执着的含蓄"的真正本义。只有如此,在长今身上我们才没有看到那种明显的沉重感、灾难感、屈辱感、敌视感,它们通通可以被长今"绵羊般坚定而执着的含蓄"的眼神化解,像风穿越山岭和树木那样自在地生活在灾难与华贵之中。也只有这样,才会产生《大长今》询问式的、含蓄的爱情对白:"我们以后只能吃草根过日子了,这样真的没关系吗?""没关系,真的没关系""这一切都是因为我?""就因为是你所以才没关系"。而对于

我们来说,由于文化上"反传统"和"弘扬传统"的冲突,造成了知识分子"坚守什么"的价值迷茫,使得坚持者会放弃自己的坚持(比如学界经常出现的反思);同时,坚持者由于是通过"拒绝""抛弃"来捍卫"什么"的,必然造成坚持者是以"义愤填膺"的形象出现的。

他们既失去了长今式的对"拒绝对象"还有希望的宽和感,也不会产生长今式的"我错了吗"的自我质疑,从而出现"坚持坚韧"者与"温柔温顺"者的对立和分裂。因此,无论是以"好人"拒绝"坏人"的道德眼光来看待世界,还是像电视剧《浮华背后》那样对反面人物"阴险狡诈"的消灭式处理,都使我们的"坚持者"失去对世界应有的整体温爱感和含蓄感。从美学和艺术效果上看,只有一个内心充盈、自信、能平静面对荣辱生死的坚持者,才会让所有人产生敬畏感,也才不需要愤怒、咒骂就可以最终掌握世界。反之,"温柔温顺"如果失去长今式的信念和原则以及"为什么女人就不能抓兔子"的挑战常规的勇气,那么,温柔的黛玉(《红楼梦》)、容妃(《康熙王朝》)、王琦瑶(《长恨歌》)、枣花(《篱笆、女人和狗》)就是软弱和偷生的代名词。而刘慧芳(《渴望》)的两难选择,难道不是中国温柔女性们缺少自己的信念的缩影?对中国女性来说,如何在"温柔温顺"和"忍辱负重"后面少一些悲泣、哀伤和无奈,我们的创作者,如何从哲学意义上回答好"中国女性为什么会只能如此生活"这个令人尴尬而"原创性"的课题,才是关键的关键。

突围传统观念的影视作品

什么是真正的好作品？那就是作品放完了，里面的人物、情景、意味却总是会在我们记忆的屏幕上播放，并启示我们去寻求"什么才是真正的美"的答案。

(本文发表于《文汇报·文艺百家》)

后　　记

　　本书是根据我在上海财经大学开设的高年级研讨课"中国当代影视作品问题研究"整理而成的,取名"突围传统观念的影视作品",意在分析中外当代影视艺术突破传统观念后,由于艺术家个体化理解世界的不同,因而对生成的情节、故事、人物、意味产生差异,从而引导读者不再从自己认同和熟悉的中西方文化观念与审美观念对作品进行艺术鉴赏,而是通过作品分析导演批判及改造我们认同的文化观念的意识。这样,看一部电影和电视剧的好坏,就不再是技术上的奇幻、刺激,也不是"感人、共鸣"这些与文化观念过于密切的内容,而是让人可以重新看待和理解世界。在此意义上,真正的好的影视作品是让人惊异和震撼的,而不是好看好玩的,至少不是好看好玩可以说明的,更不是因为网络评分高就可以说明的。宛如学生的考试成绩在中国多半只能说明记忆能力一样:一切与记忆有关的阅读检测,均与一个人的思想创造力没有多少关系。

　　将西方的、东方的和中国的热点影视作品放在一本书里面,意在给读者建立一种比较性的艺术鉴赏视野,这样也容易看到受传统观念制约的中国艺术家在独特理解世界上可能存在的问

题。如果能引发读者的深入思考，我将感到莫大欣慰。

 本书作为"独创性视角下的文学影视经典丛书"之一，有幸获得2017年上海文教结合"高校服务国家重大战略出版工程"的立项支持，在此深表感谢。感谢"上海大学文化创意出版中心"的支持。上海大学出版社以及编辑徐雁华为本书的编辑出版花费了大量心血，在此一并致谢。

<div style="text-align:right">

吴　炫

2018年4月18日于上海

</div>